提案溝通學

5 大設計溝通法，31 個設計提案過程

第一次提案就抓住客戶需求！

ingectar-e 著　黃筱涵 譯

suncolor
三采文化

針對大學生的徵人海報

設計到底是怎麼定案的呢？

**設計師們是如何理解客戶的需求，
又是如何一步步設計出打動目標客群的成品呢⋯⋯
想必各位都很好奇吧！**

客戶會用什麼樣的眼光看待設計呢？

設計師創作時會秉持什麼樣的想法呢？

多方溝通的最後會帶來什麼樣的成果呢？

這裡會按照「為客戶量身打造」為設計基礎，以淺顯易懂的方式解說討論、
草稿製作、素材決定、正式設計、確認、修正到交貨的流程。

實際情況

溝通狀況依客戶與設計師而異

有人一次就定案，也有人耗費了10～100個工時以上才完成。

本書

以簡單好懂的方式說明雙方磨合的過程

設計師與客戶的溝通就是以磨合為基礎，為了方便各位理解，
這裡會以初校→二校→三校→定稿說明。

本書會藉客戶與設計師的對話，幫助各位俯視整體設計的程序。

本書登場人物

發包設計案的客戶

客戶

> 我希望設計師在設計的時候，可以澈底理解我發包設計案的期待與需求，並發揮設計力出來。

雖然長得很像，
但是我們是不同人喔……

終於能夠主導案件的
兩年資歷設計師

> 我將要公開自己到定稿之前的想法與作業方式，希望能夠和各位設計師一起成長！

設計師

一起透過雙方的溝通
學習設計要領吧！

本書使用方法

從發包到定稿，
每份設計將以8頁的篇幅介紹流程。

「我已經逐漸明白設計的訣竅，但是實際工作究竟該怎麼進行？」

「我該怎麼將客戶的意見反映在設計上呢？」

本書將每份設計以8頁的篇幅來介紹，向剛開始學習為客戶量身設計的設計師介紹設計流程，包括設計師怎麼思考？做了什麼？如何傳達給客戶？如何調整設計？最後又是如何定案？請各位務必參考。

本書字型

本書介紹的字型除了部分免費字型外，都是出自Adobe Fonts、MORISAWA PASSPORT、Fontworks。Adobe Fonts 是Adobe Inc. 提供的高品質字型庫，只要有訂閱Adobe Creative Cloud都有權使用。MORISAWA PASSPORT與Fontworks則是字型庫訂閱網站，提供了各大公司所推出的豐富字型。Adobe Fonts、MORISAWA PASSPORT、Fontworks的服務細節與技術性支援則請參照官方網站。

Adobe Inc. https://www.adobe.com/jp
MORISAWA株式會社 https://www.morisawa.co.jp
Fontworks株式會社 https://fontworks.co.jp
※本書介紹的字型都是上述服務截自2020年7月止所提供的商品。

討論

與客戶討論時的場面，這個階段必須確認客戶的發包內容與期望。

❶ 簡單清楚的客戶委託內容

❷ 發包內容的彙整

❸ 客戶與設計師在討論過程中的對話

❹ 客戶的期望

草稿製作

按照討論內容打造草稿，並說明設計師會留意哪些事情。

素材決定

決定符合想法的照片、字型與配色。請各位邊確認選擇重點，想想如果是自己會怎麼選擇吧。

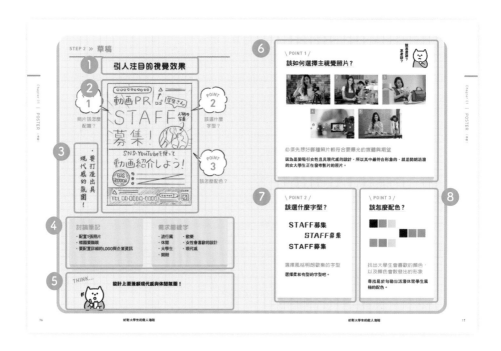

① 草稿的標題

② 手繪草稿

③ 製作草稿時的想法

④ 討論時做的筆記

⑤ 設計師的幹勁

⑥ 照片的選擇重點

⑦ 字型的選擇重點

⑧ 配色時留意的重點

初校設計

依草稿設計出來後交給客戶確認的階段，這裡會指出設計師NG處。

二校設計

按照初校結果修正後的稿件，再交給客戶確認。這裡會指出設計師OK處與NG處。

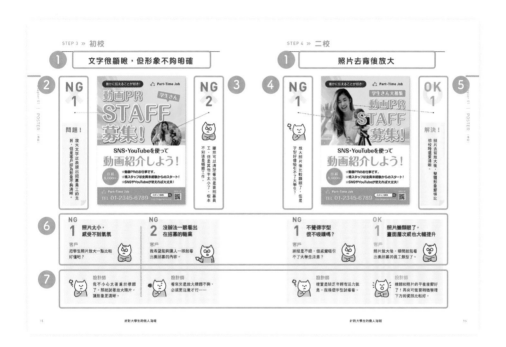

❶ 用一句話表現出設計重點

❷ 解說問題點與設計師的想法

❸ 客戶覺得不妥的地方

❹ 設計師不妥的地方

❺ 解決問題的方法

❻ 解說客戶對設計的想法

❼ 聆聽客戶的意見後，設計師的想法與做法

三校設計

第3次請客戶確認，同樣會指出OK處與NG處。

定稿設計

設計完成。一起來確認OK處，並看看最終是什麼樣的設計吧。

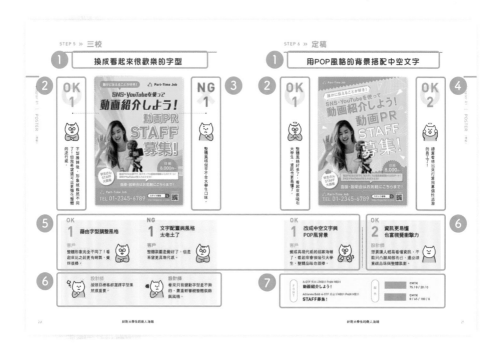

① 用一句話表現設計重點

② 客戶覺得OK的地方

③ 設計的NG處

④ 設計的OK處

⑤ 解說客戶對設計的想法

⑥ 聆聽客戶的意見後，設計師的想法與做法

⑦ 最終決定的字型與配色

交貨

將成品交給客戶後就宣告結案，這裡一起看著完工的設計，回首過程中注意到與學習到的
事情吧。

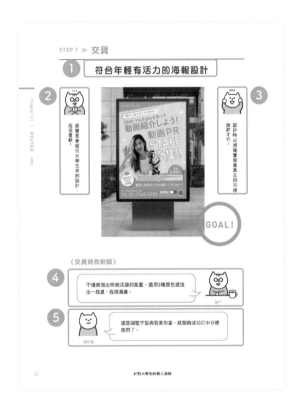

❶ 用一句話表現成果

❷ 客戶看見成品的感想

❸ 設計師的感想

❹ 客戶對設計師說的話

❺ 設計師回首過程後，認為自己學到的與注意到的事情

目錄

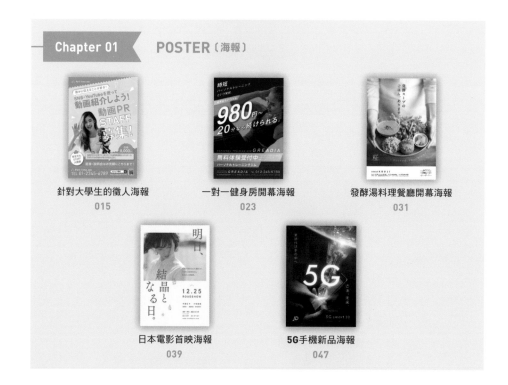

Chapter 01 — **POSTER**〔海報〕

針對大學生的徵人海報

一對一健身房開幕海報

發酵湯料理餐廳開幕海報

日本電影首映海報

5G手機新品海報

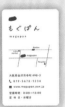
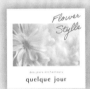
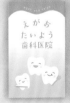

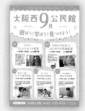

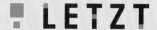
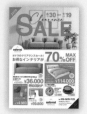
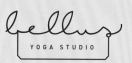

Chapter 06 PAMPHLET（小冊子）

Chapter 07 PACKAGE（包裝）

注意事項

本書刊載設計均為虛構，因此本書人名、團體名稱、設施名稱、作品名稱、商品名稱、服務名稱、活動名稱、日程、商品等的價格、郵遞區號、地址、電話號碼、網址、電子信箱等資料、包裝與等的設計均不實際存在。敬請避免造訪，若因造訪造成任何損失，本公司概不負責。

■本書刊登的畫面示意圖等，僅為在特定電腦環境下的一例。
■範例使用的圖像均源自於AdobeStock（https://stock.adobe.com）。
■本書記載的CMYK數值僅供參考。
■本書記載的網址等可能不經預告即變更。
■本書記載的公司名、產品名稱（設計範例除外）雖未標出®、™，
　但是均為各公司登記或未登記的商標。

01 》 針對大學生的徵人海報

STEP 1
發包

客戶

客戶
製作或介紹宣傳用影片後，透過社群網站或YouTube廣告的公司。

委託內容
能夠吸引大學生的徵人海報。工作內容是透過發布影片，以開朗的風格展現商品魅力。所以希望是具流行感且吸睛的潮流設計，目標則是大學生。

標語
「最喜歡傳遞資訊了！」徵求影片宣傳人員。

〈發包時的對話〉

我準備將廣告設在大學附近的車站一帶，希望能夠散發出開朗歡樂的氣息，讓大學生一看就覺得「好想去應徵」。

客戶

我了解了。那麼如何吸引大學生關注會是這次的設計重點。

設計師

還有，我希望偏向流行休閒的風格，最好是充滿現代感且女性會喜歡的類型。

客戶

START!

如果能成功吸引許多大學生來應徵就太棒了，
我現在開始期待成品的完成。

STEP 2 ≫ **草稿**

引人注目的視覺效果

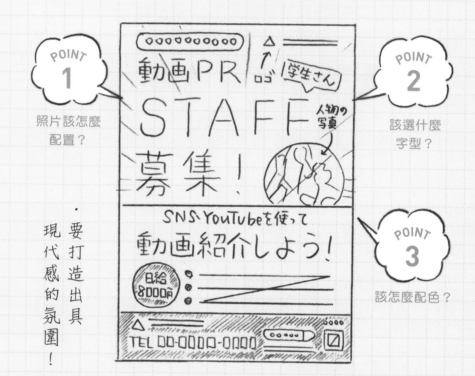

POINT 1 照片該怎麼配置？

POINT 2 該選什麼字型？

POINT 3 該怎麼配色？

現代感的氛圍！

要打造出具現代感的氛圍！

討論筆記

· 配置1張照片
· 標題要顯眼
· 要配置詳細的LOGO與企業資訊

需求關鍵字

· 流行風　　· 歡樂
· 休閒　　　· 女性會喜歡的設計
· 大學生　　· 現代感
· 開朗

THINK...

設計上要兼顧現代感與休閒氛圍！

\ POINT 1 /

該如何選擇主視覺照片？

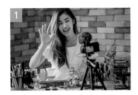

必須先想好哪種照片較符合要曝光的媒體與期望

因為是要吸引女性且具現代感的設計，所以其中最符合形象的，就是開朗活潑的女大學生正在發布影片的照片。

\ POINT 2 /

該選什麼字型？

STAFF募集

STAFF募集

STAFF募集

選擇風格明朗歡樂的字型

選擇柔和有型的字型吧。

\ POINT 3 /

該怎麼配色？

找出大學生會喜歡的顏色，以及顏色會散發出的形象

尋找易於勾勒出活潑休閒學生風格的配色。

文字很顯眼，但形象不夠明確

NG 1 ✕

NG 2 ✕

問題！

放大文字以表現出招募員工的主旨，但是客戶認為形象不夠清晰。

雖然可以清楚看出是要招募員工，但是其他字太小了，根本不知道是哪類工作。

NG **1** 照片太小，感受不到氣氛

客戶
把學生照片放大一點比較好懂吧？

設計師
我不小心太著重於標題了。那就試著放大照片，讓形象更清晰。

NG **2** 沒辦法一眼看出在招募的職業

客戶
我希望能夠讓人一眼就看出要招募的內容。

設計師
看來光是放大標題不夠，必須更注意才行……

照片去背後放大

NG
1

放大照片後比較顯眼了，但是字型好像吸引不了大學生？

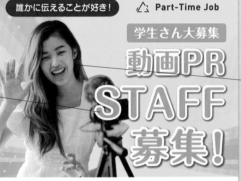

OK
1

解決！

照片去背放大後，整體形象變得比初校時還要清晰。

NG
1 不覺得字型
很不吸睛嗎？

客戶
排版是不錯，但感覺吸引不了大學生注意？

設計師
確實是缺乏年輕有活力氣息，我換個字型試看看。

OK
1 照片變顯眼了，
畫面層次感也大幅提升

客戶
照片放大後，瞬間就能看出要招募的員工類型了。

設計師
標題和照片的平衡度變好了！再來可能要稍微整理下方的資訊比較好。

換成看起來很歡樂的字型

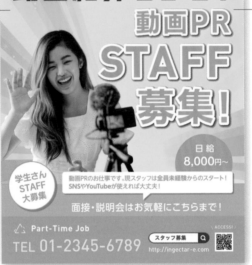

OK
1

NG
1

字型換掉後，形象就截然不同了！但我希望還可以更強化整體的流行感。

整體風格似乎不合大學生口味。

OK
1　藉由字型調整風格

客戶
整體形象完全不同了！看起來比之前更有朝氣，覺得很棒。

設計師
按照目標客群選擇字型果然很重要。

NG
1　文字配置與風格
　　太老土了

客戶
整體氛圍是變好了，但是希望更具現代感。

設計師
看來只有變動字型是不夠的，需重新審視整體裝飾與風格。

用POP風格的背景搭配中空文字

OK 1

整體風格好多了，看起來很吸引大學生，資訊也更易懂了。

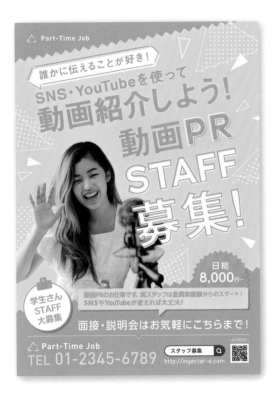

OK 2

總算看得出來打算招募個性活潑的員工了！

OK 1 改成中空文字與 POP風背景

客戶
變成具現代感的招募海報了，看起來會很吸引大學生，整體品味也很棒。

OK 2 資訊更易懂 也富視覺衝擊力

設計師
想要讓人輕易看懂資訊，不能只凸顯局部而已，還必須重視品味與整體氛圍。

F O N T

A-OTF 見出ゴMB31 Pr6N MB31
動画紹介しよう！

Adrianna Bold・A-OTF 見出ゴMB31 Pr6N MB31
STAFF募集！

配色

CMYK
75 / 0 / 20 / 0

CMYK
0 / 65 / 100 / 0

符合年輕有活力的海報設計

感覺是會吸引大學生來的設計，我很喜歡！

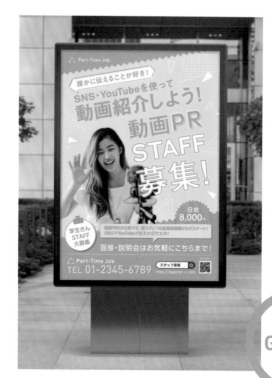

設計時必須確實留意真正的目標族群才行。

GOAL！

〈交貨時的對話〉

不僅表現出明朗活潑的氛圍，還用3種顏色塑造出一致感，我很滿意。

客戶

適度調整字型與背景形象，就能夠成功打中目標族群了。

設計師

針對大學生的徵人海報

CASE
02 » 一對一健身房開幕海報

STEP 1
發包

客戶

客戶
營運一對一健身房的公司

委託內容
一對一健身房的開幕海報，最低只要20分鐘980日圓，想傳遞出連大忙人都可以運用20分鐘運動一下的訊息。目標客群是上班族。

標語
超省時一對一健身房，每天20分鐘就能夠輕鬆持續。

〈 發包時的對話 〉

這次的海報打算刊登在車站月台，最大的賣點是「最低只要20分鐘980日圓的省時鍛鍊」，所以希望設計時可以強調這一點。

客戶

設計師

這樣啊，那麼就打造出強調「20分鐘980日圓」的設計吧！

畢竟是健身房，所以選擇富躍動感的照片，應該有助於表現出海報氣氛。

客戶

START!

希望能夠呈現出讓忙碌的上班族們都可以心動的海報。

STEP 2 ≫ 草稿

在強調數字之餘，營造出躍動感

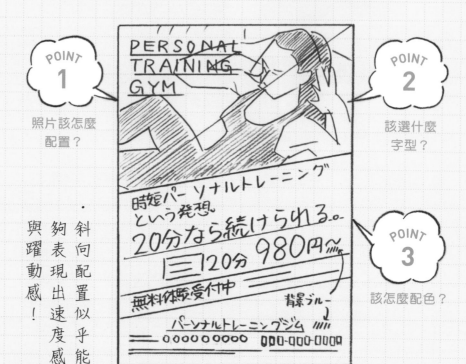

POINT 1

照片該怎麼配置？

POINT 2

該選什麼字型？

POINT 3

該怎麼配色？

斜向配置似乎能夠表現出速度感與躍動感！

討論筆記

· 要強調20分鐘980日圓
· 要列出電話號碼
· 要表現出「省時」

需求關鍵字

· 速度感　　· 上班族
· 省時　　　· 躍動感
· 運動感

THINK...

想辦法打造出充滿速度感的健身設計吧！

一對一健身房開幕海報

該怎麼辦？
怎麼辦？
該怎麼辦？

\ POINT 1 /

該怎麼選擇主要照片？

思考哪類照片比較有健身房的氛圍

因為是健身房的海報，所以選擇看起來正在鍛鍊的動作，更有助於理解。

\ POINT 2 /

該選什麼字型？

20分なら続けられる

　20分なら続けられる

20分なら続けられる

選擇易讀且視覺衝擊力高
的字型

必須選擇易讀的字型，才能夠讓
忙碌的目標客群一眼看出訴求。

\ POINT 3 /

該怎麼配色？

要挑選充滿動感、彷彿正在
燃燒脂肪的配色

這裡要挑選表現出燃脂效果、充
滿運動氣息的動感配色。

文字很顯眼，但形象不夠明確

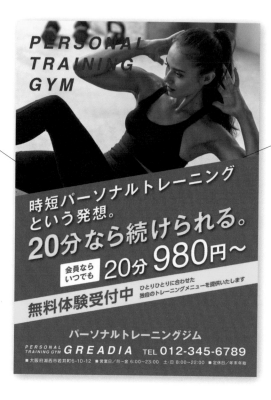

NG 1 ✕

斜向配置是不錯，但是感受不到
20分鐘省時運動的獨家特色。

NG 2 ✕

問題！

為了表現出速度感而採用斜向配置，但是文字的層次感似乎不足。

NG 1 感受不到
健身房的特色

客戶

這間健身房的特徵是「20
分鐘」，希望能夠更加強
調這一點。

設計師

我太過重視速度感了，試
著為文字安排層次感。

NG 2 照片阻礙了文字，
資訊傳遞效果不佳

客戶

黑字會融入背景導致不易
閱讀，我希望設計上可以
更凸顯文字。

設計師

照片果然還是要花點巧思
才行，試著去背調整背景
顏色。

照片去背以強調出標語

NG
1

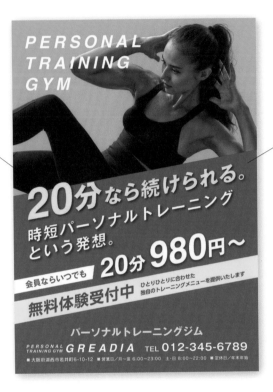

OK
1

解決！

加粗標語並放大就成功變得醒目了，此外去背的照片與背景顏色也相得益彰。

「20分鐘」是比較顯眼了，但是視覺衝擊力還是不足。

NG
1

進一步強調
要傳達的資訊吧

客戶
「20分鐘」的字眼是變明顯了，
但是還是不夠讓人心動，要不要
連金額的字體一起放大呢？

設計師
我再重新整理所有資訊，
想出更易凸顯出特徵的標
語配置。

OK
1

調整完字體大小後，
就更令人印象深刻

客戶
放大「20分鐘」字眼後，整
體畫面出現了層次感。照片
去背後感覺也很不錯。

設計師
原來畫面的呈現效果，也會
受到文字顏色與尺寸影響
啊。設計時選擇辨別性高的
配色，也是一大重點！

改成以標語為中心的排版

OK
1

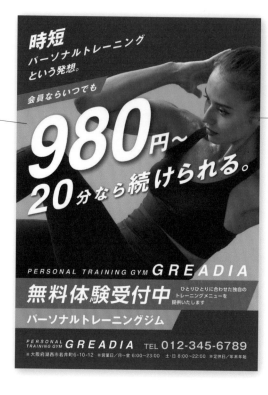

時短
パーソナルトレーニング
という発想。

会員ならいつでも

980円〜
20分なら続けられる。

PERSONAL TRAINING GYM **GREADIA**

無料体験受付中 ひとりひとりに合わせた独自の
トレーニングメニューを
提供いたします

パーソナルトレーニングジム

PERSONAL
TRAINING GYM **GREADIA** TEL **012-345-6789**

※大阪府湖西市若井町6-10-12 ※営業日／月〜金 6:00〜23:00 土・日 8:00〜22:00 ※定休日／年末年始

NG
1

標語與金額都很顯眼，確實表現
出省時的特徵了！但是配色似乎
缺乏運動氛圍。

看來整體配色也要顧及運動的躍
動感才行。

OK
1
讓賣點更顯眼，
訴求更加清晰！

客戶
放大金額的字體並調整標
語配置，整體訴求更加清
晰了！很棒！

設計師
配置標語的時候也要考慮
到能否打動目標客群呢。

NG
1
色彩缺乏躍動感

客戶
標語調整得不錯，但是色
彩似乎缺乏運動氣息？

設計師
光憑標語的配置沒辦法完
整表現出形象，再找找看
更具動感的配色。

換成更具運動氛圍的配色

OK
1

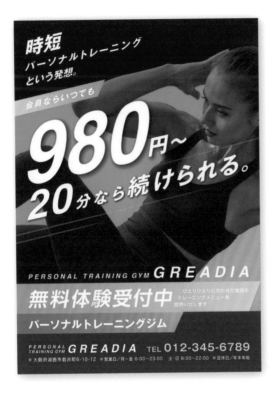

這次的配色很帥氣，感覺能夠吸引上班族！而且速度感也掌握得恰到好處。

OK
2

藉由散發燃燒感的配色，營造出充滿速度感的設計！

OK
1

直接打出賣點，令人印象深刻

客戶
首重健身房的特徵，看起來是能夠打動目標客群的海報呢！

OK
2

運用色彩形象演繹出更完整的氛圍！

設計師
說到燃燒系就想到紅色，但是這裡選擇了粉紅色系，結果大幅增添了現代感氣息。

F
O
N
T

A-OTF ゴシックMB101 Pro B・Helvetica Bold
20分なら続けられる。

A-OTF UD新ゴ Pro DB
無料体験受付中

配
色

CMYK
0 / 80 / 0 / 0

CMYK
0 / 80 / 100 / 0

充滿速度感的運動風設計

成品真是太帥了！謝謝你！

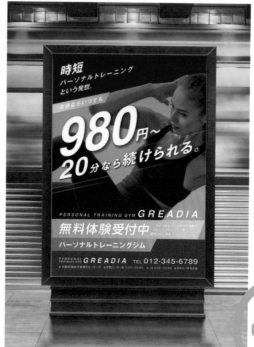

在表現訴求的時候，除了排版以外，色彩也是很重要的要素！

GOAL！

〈交貨時的對話〉

這張海報設計充滿運動感，非常搶眼！真是太完美了。

客戶

一眼就能夠看出健身房開幕消息，極富視覺衝擊效果。

設計師

CASE
03 » 發酵湯料理餐廳開幕海報

STEP 1
發包

客戶
發酵湯料理餐廳「糀」

委託內容
發酵湯料理餐廳「糀」的開幕海報。餐廳供應發酵湯、糙米飯與豐富蔬菜，希望開幕海報能夠表現出養生與手作的好。目標客群是OL、主婦、30～40多歲的人。

標語
發酵湯料理，就在這裡。想念起手作時，隨時歡迎。

客戶

〈發包時的對話〉

因為是新開幕的餐飲店海報，所以希望用力強調我們自豪的餐點，並且希望客人看了會覺得好吃！對身體很好！我想推廣發酵湯的優點，吸引許多女性前來。

客戶

設計師

這樣必須營造新潮流的氣氛，才能夠引起重視養生的女性興致呢。

是的，再來我還希望設計中可以表現出店內的氣氛與手作的優點。

客戶

START!

希望可以讓為人生奮鬥的女性們，看到海報就前來用餐。我已經開始期待起開幕了。

崇尚自然的女性會喜歡的設計

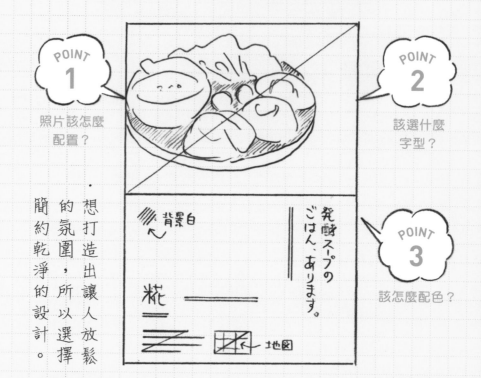

POINT 1
照片該怎麼配置？

POINT 2
該選什麼字型？

POINT 3
該怎麼配色？

想打造出讓人放鬆的氛圍，所以選擇簡約乾淨的設計。

討論筆記

· 地圖
· 營業時間
· 公休日
· 照片要實際拍攝餐點

需求關鍵字

· 簡約　　　· 女性喜歡的設計
· 手作　　　· 溫馨
· 重視養生　· 看起來很美味
· 自然　　　· 令人放鬆
· 有機

THINK...

必須設計出符合女性喜好的自然新潮流氛圍，
店鋪資訊也要一目了然。

\ POINT 1 /

照片該怎麼配置？

該怎麼辦？
怎麼辦？
怎麼辦？

從拿到的照片中挑幾張出來思考構圖

從攝影師拍攝的照片中，挑出適合海報的照片。

\ POINT 2 /

該選什麼字型？

発酵スープのごはん

　　発酵スープのごはん

発酵スープのごはん

要選出帶有手作感與
養生感的字型

選擇正經之餘，又能散發出女性
柔美感的字型。

\ POINT 3 /

該怎麼配色？

找出散發自然溫暖氣息的
自然色系

為了表現出蔬菜與糙米的樸實
感，選擇相應的自然色系，並且
要散發出溫暖氣息。

用照片搭配黑白色調的版面

NG 1 ✕

NG 2 ✕

発酵スープの
ごはん、あります。

手作りが恋しくなったら、どうぞ。

糀
KOUJI

自然派食堂 KOUJI

Open 11:00 / Close 23:00
Holiday Monday　tel 012-345-6789
〒959-1872　福岡県群田市六孝町3-6-11
HP | https://www.kouji.com

料理看起來很美味，但是希望多表現出溫暖的手作感。

問題！

整體設計簡約乾淨，但資訊卻不夠清晰。

NG 1 照片太小，
感受不到氣氛

客戶
照片應該大一點，看起來
更好吃吧？

設計師
或許是1：1的比例太過
限縮，試著以照片為主角
增加視覺衝擊力吧！

NG 2 覺得是到處都看得到的
平凡設計

客戶
雖然簡約乾淨，但是我希
望手作感更明顯。

設計師
黑白色調能夠輕易表現出
簡約感，但是只有這樣或
許不足。

採用滿版照片

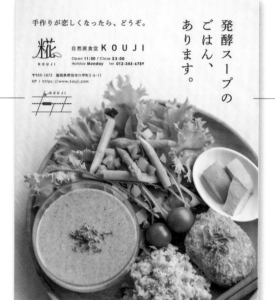

OK
1

NG
2

滿版照片的視覺衝擊力很棒，但應該要再多點巧思。

畫面簡約易懂，但是手作感還是不足……資訊也很散亂。

OK
1
照片很顯眼，
令人印象深刻！

客戶
滿版的照片清楚傳遞出料理的美味了。

設計師

放大照片提升視覺衝擊力果然是對的。

NG
2
手作感還是不足吧？

客戶
放大照片後確實令人印象深刻，但是手作感還是不太夠。

設計師

看來這張照片不適合吧，改選一張更有手作感的照片吧。

使用有手入鏡的照片

NG
1

整體感看起來不錯，但是希望標語再顯眼一點。

發酵スープのごはん、あります。

手作りが恋しくなったら、どうぞ。

糀 自然派食堂 KOUJI

Open 11:00 / Close 23:00 Holiday Monday tel 012-345-6789
〒959-1872 福岡進野田市六甲町3-6-11 HP : https://www.kouji.com

OK
1

解決！

換成有手入鏡的照片，成功演繹出「手作感」。

NG
1 將標語配置在照片上

客戶
視線都被照片吸引了，希望標語可以再顯眼一點。

設計師
將傳遞店內氛圍的標語和店家資訊分開，試著配置在照片上方。

OK
1 手部入鏡
 提升了手作感

客戶
改成有手入鏡的照片後，「手作感」就變明顯了！感覺很棒。

設計師
只是換一張照片就產生這麼大差異，果然必須按照形象選擇照片才行。

發酵湯料理餐廳開幕海報

調整了標語與LOGO的配置

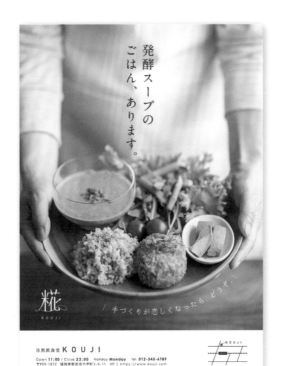

OK 1

資訊井然有序，又能夠輕易感受到餐廳的氣氛。

OK 2

整體平衡度變得相當棒！

OK 1 照片與文字有了一致感

客戶

這個設計完美表現出手作料理的氛圍了！用副標語裝飾也非常棒。

OK 2 將資訊整理得簡潔有力

設計師

我縮小字級以避免破壞氣氛，但是重要的資訊就改成粗體，因此能夠輕易接收資訊。

FONT		配色	
A-OTF A1明朝 Std Bold	発酵スープ	CMYK	0 / 0 / 0 / 100
TA-ことだまR	手づくりが恋しくなったら	CMYK	50 / 100 / 100 / 0

簡約又確實傳遞出資訊的海報

整體氣氛很棒！謝謝你！

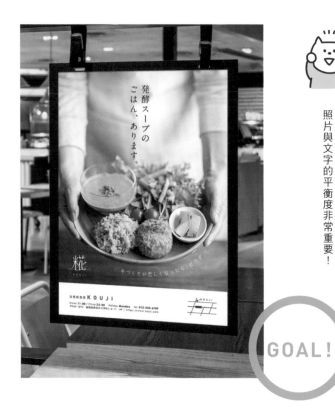

照片與文字的平衡度非常重要！

GOAL！

〈交貨時的對話〉

自然柔和的氣氛成功傳遞出手作感，覺得會很吸引女性的目光。

客戶

我在設計時考量到照片與文字的平衡度，所以順利打造出圖文合一的成果。

設計師

　發酵湯料理餐廳開幕海報

CASE 04 » 日本電影首映海報

STEP 1
發包

客戶
電影《明日，化為結晶之日》的製作公司

委託內容
以4名角色為主的短篇電影海報，希望能夠讓人感受到充滿透明感與脫俗感的故事氛圍。目標客群是學生、OL、主婦、30～40多歲的人。

標語
忘卻各自藏在心裡的那個人。你是風景。

客戶

〈 發包時的對話 〉

這部電影以感性的方式，描繪所有角色的內心世界。由於故事風格相當清新，所以希望海報設計可以散發出透明感或脫俗感。

客戶

關鍵在於透明感與脫俗感呢，那麼照片是由貴公司提供嗎？

設計師

會的，我們準備了幾張照片，請幫我們選擇足以傳遞世界觀，又能夠令人印象深刻的照片吧。

客戶

START!

希望能夠表現出作品氛圍之餘，又能夠引發大家討論的海報。

STEP 2 »草稿

打造具開放氣息的透明感

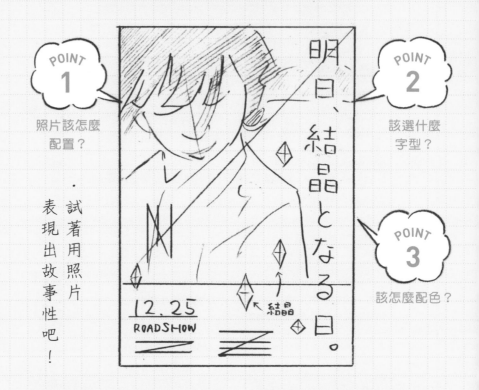

表現出故事性吧！
試著用照片

討論筆記

· 電影名稱是
　《明日，化為結晶之日》
· 12月25日公開
· 會提供照片

需求關鍵字

· 透明感
· 脫俗感
· 要傳遞出故事氛圍
· 溫馨
· 感性

THINK...

**設計時要著重於透明感與脫俗感，
打造出觸動心靈的海報！**

該怎麼辦？
怎麼辦？

\ POINT 1 /

該如何選擇主視覺照片？

按照談定的項目選擇照片

從令人印象深刻的電影場景中，選擇散發出透明感與脫俗感的照片。

\ POINT 2 /

該選什麼字型？

明日、結晶となる日。

　明日、結晶となる日。

明日、結晶となる日。

選擇字型時要避免破壞
作品的國際觀

按照作品的形象，選擇清新脫俗
的細緻字型。

\ POINT 3 /

該怎麼配色？

要思考什麼樣的顏色
會散發出透明感

按照作品的形象，選擇柔和純淨
的配色。

散發動態感的照片配置

NG 1

脫俗一點。

整體氛圍很棒，但是太過井然有序缺乏故事性，此外也希望能更

NG 2

脫俗感呢？

照片很顯眼，但是客戶要求透明感與脫俗感……我該怎麼表現出

明日、結晶となる日。

それぞれの心に留まる、
その人は忘れた。
あなたは風景。

12.25
ROADSHOW

原作：明日、結晶となる日
［コミックス］

監督：關和子　脚本：金子久美子
www.asuknaru.com

平道弘子　小佐政昭

美季晃一　遠郷真杜　西河佐希子

NG 1 與作品本身形象不符

客戶
照片是很棒，但是整體畫面過於整齊，看起來有點單調。

設計師
我原本想藉大版面的照片強調劇情氛圍，但是好像有點搞錯方向了。

NG 2 排版太過一板一眼，缺乏脫俗感

客戶
覺得有點一板一眼，希望有更明顯的脫俗感。

設計師
脫俗感到底該怎麼表現才好呢？是不是該增加留白呢……？

試著大膽增加留白

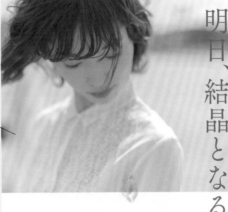

OK 1

試著增加留白面積，是否稍微增添了脫俗感呢？

NG 1

看起來確實比較脫俗了，但是透明感不夠明顯，還有標題是否不夠顯眼呢？

明日、結晶となる日。

12.25
ROADSHOW

それぞれの心に留まる、
その人は忘れた。
あなたは風景。

平道弘子　小佐政昭
美季晃一　逢那真枝　西河佐希子

原作：明日、結晶となる日
［コミック 000］
監督：熊能子　脚本：金子 久美子
www.asuknaru.com

OK 1　藉留白演繹出脫俗感

客戶

留白範圍增加後，畫面更顯輕盈，形成恰到好處的脫俗感。

設計師

原來排版不要太緊迫，有助於增添脫俗感啊！留白真是重要。

NG 1　透明感不足

客戶

覺得還是不夠符合作品氛圍，能不能再增加一點透明感？

設計師

到底該怎麼做才會出現透明感呢？稍微強化藍色的色調好了……

進一步增加留白，並強化照片的藍色調

NG 1

NG 2

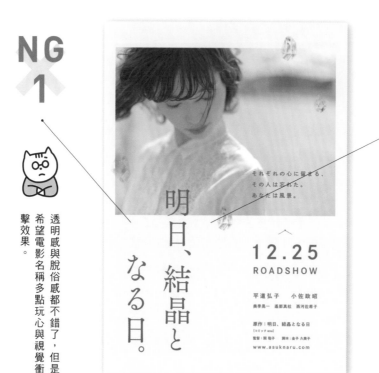

それぞれの心に留まる、
その人は忘れた。
あなたは風景。

明日、結晶と
なる日。

12.25
ROADSHOW

平道弘子　小佐政昭
美季晃一　遠部真社　西河佐希子

原作：明日、結晶となる日
［コミッチ ase］
監督：関聡子　脚本：金子 八美子
www.asuknaru.com

透明感與脫俗感都不錯了，但是希望電影名稱多點玩心與視覺衝擊效果。

我似乎過於重視脫俗感，不小心忽略了電影名稱的設計。

NG 1 重心偏下，畫面失衡

客戶

照片的色調改變，確實增添了透明感，但是不覺得畫面不太平衡嗎？

設計師

我過於專注在脫俗感與透明感上，卻忘了顧及整體平衡度。

NG 2 電影名稱的設計不夠用心

客戶

電影標題的設計似乎太單調了？我覺得稍微增加動態感會比較好。

設計師

試著放大文字看看，配置時也賦予其少許的律動感好了。

帶有躍動感的電影名稱

OK 1

電影名稱充滿了躍動感，展現出了視覺張力。整體氛圍一致又令人印象深刻。

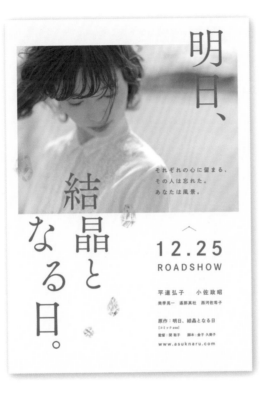

明日、結晶となる日。

それぞれの心に留まる、
その人は忘れた。
あなたは風景。

12.25
ROADSHOW

平道弘子　小佐政昭
美孝亮一　逢部真杜　西河佐希子

原作：明日、結晶となる日
[コミック soul]
監督：關恕子　脚本：金子 久美子
www.asuknaru.com

OK 2

設計出了符合電影形象又讓人留下印象的標題！

OK 1 平衡度良好的文字配置

客戶

拆開電影名稱的文字，瞬間就展現出了動感，整體平衡度也很棒。

OK 2 透過文字大小的變化，引導視線

設計師

透過文字大小與位置變化，成功賦予視覺律動的氣息。

F O N T

FOT-筑紫Aオールド明朝 Pr6 R
結晶となる日。

A-OTF 秀英角ゴシック銀 Std B
それぞれの心に留まる

配色

CMYK
90 / 40 / 30 / 0

CMYK
3 / 2 / 3 / 0

感性又富衝擊力的設計

散發出純淨脫俗的氛圍之餘，還充分表現出故事性，謝謝你。

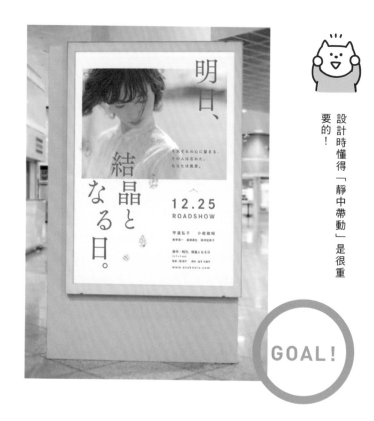

設計時懂得「靜中帶動」是很重要的！

GOAL!

〈交貨時的對話〉

留白帶來的脫俗感，以及透明純淨的配色，清楚表現出作品的國際性，非常棒！

客戶

調整文字大小並稍微錯開位置，雖然只是小地方，卻能夠澈底改變畫面呈現出的氛圍。

設計師

CASE
05 ≫ 5G手機新品海報

STEP 1
發包

客戶
行動電話服務（通訊事業）公司

委託內容
因為是5G智慧型手機的新品海報，所以要散發出新時代與未來感，還要讓人覺得很帥氣有型。目標客群是學生、上班族與30～40多歲的人。

標語
5G 讓新時代握入手中　前往未來吧。

客戶

〈發包時的對話〉

這是敝公司第一支5G智慧型手機。5G可以辦到許多目前辦不到的事情，所以我希望打造出通往新時代的期待感與未來感。

客戶

看來是新技術。那麼就得強調出與以往智慧型手機的不同吧。

設計師

沒錯。此外我希望設計上具科技未來感，讓對流行很敏感的學生與上班族看了會想買。

客戶

START!

希望大家看了海報就可以馬上來預購，讓我們的商品成為5G智慧型手機的經典。

STEP 2 » 草稿

展望未來的科技視覺效果

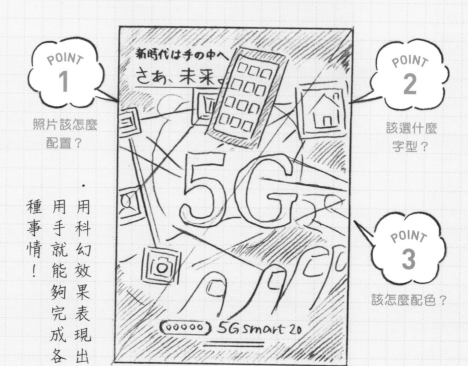

POINT 1
照片該怎麼配置？

POINT 2
該選什麼字型？

POINT 3
該怎麼配色？

用科幻效果表現出用手就能夠完成各種事情！

討論筆記

· 要有預購字眼
· 與地區有關的注意事項

需求關鍵字

· 有型　　· 酷炫
· 新時代　· 期待感
· 未來感　· 新穎
· 高科技　· 起始

THINK...

必須設計出帶有未來感的酷炫畫面。

該怎麼辦？
怎麼辦？

\ POINT 1 /

該如何選擇主視覺照片？

搭配多張照片思考

試著蒐集有數位線路感、科技感的照片，經過思考後，認為有出現智慧型手機的照片，比較容易聯想到商品。

\ POINT 2 /

該選什麼字型？

さぁ、未来。

さぁ、未来。

さぁ、未来。

選擇簡約現代感的字型

預計文字還要加工或是增加效果，所以選擇簡單且線條筆直的字型會比較好處理。

\ POINT 3 /

該怎麼配色？

選擇帶有數位與科技感的配色

搭配出散發銳利先進感的色彩，比較容易形塑出高科技的形象。

因為是智慧型手機，所以選了具科技感的照片

很難想像出是什麼商品，文字也看不清楚。

或許是太過重視高科技形象，結果蓋過了其他資訊……。

NG
1 視覺衝擊效果不足

客戶
在中央配置一個大大的5G是不錯，但卻反而不醒目。我希望有更強的未來感。

設計師
原來不是字大就會醒目啊。該怎麼在營造未來感之餘，又讓資訊重點變得醒目呢？

NG
2 文字可讀性不佳

客戶
總覺得畫面亂糟糟的，很難看清楚文字，不能弄得更清晰一點嗎？

設計師
為了表現出科技感配置了許多圖片，結果掩蓋了文字資訊……。

將5G字體改成氖燈效果

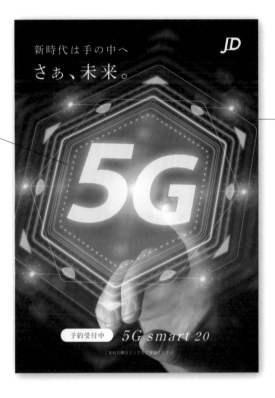

才對……？

將5G改成無襯線字體，打造出氖燈的效果，視覺衝擊力應該很好

視覺衝擊效果是不錯，但是看不出是在賣手機。

NG 1 透過文字加工 提升視覺衝擊力

客戶

將5G改成氖燈效果後確實出現未來感和視覺衝擊力，但是好像怪怪的？

設計師

為文字增添效果後確實出現視覺衝擊力，但再清爽點可能會更好。

NG 2 換張照片改變 呈現的效果

客戶

嗯……正中央的照片是什麼啊？我希望更有智慧型手機的感覺。

設計師

我選了同時強調未來感與5G的照片，結果卻忽略了重點……

換成拿著手機的照片

OK
1

NG
1

拿著手機的照片非常一目了然，
和標語也很搭！

下方用了漸層效果，但是反而讓
手與手機變得不明顯了。

OK
1 搭配符合商品的照片，
讓人直覺感受到訴求

客戶
一眼看過去就知道是智慧
型手機的海報，很棒。

設計師
我原本的設計太過重視關鍵字
的形象了……所以選擇易懂的
照片，也是很重要的事情。

NG
1 裝飾造成反效果

客戶
漸層效果會不會太過搶戲
了？我希望手機可以更加
醒目一點。

設計師
我用漸層是為了提升文字
可讀性，但是卻造成反效
果了……

去除了漸層效果

OK 1

顯眼了。畫面變得乾淨多了，照片也更加

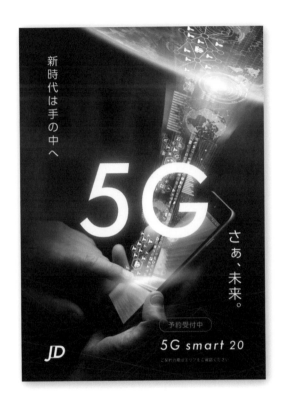

OK 2

不要放入多餘的裝飾，簡單一點才是正解！

OK 1
照片與標語
相輔相成

客戶

照片與標語非常有主題
性，讓人感受到未來即將
降臨的氣息。

OK 2
確實傳遞訊息的
簡單版面

設計師

我重新調整了文字大小與
排版，營造出簡潔有力的
版面！

FONT

A-OTF UD新ゴ Pro R
新時代は手の中へ

Futura Medium Italic
5G smart 20

配色

　　　　　　　CMYK
　　　　　　　0 / 100 / 100 / 0

整體設計與5G、標語都相得益彰

5G很顯眼，照片也和標語搭配得很恰當，謝謝你。

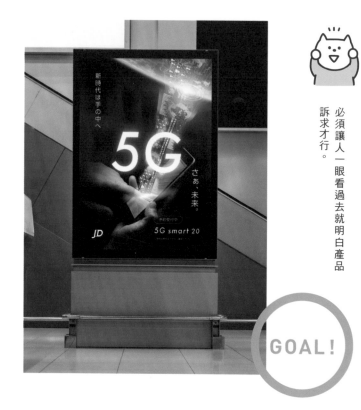

必須讓人一眼看過去就明白產品訴求才行。

GOAL !

〈交貨時的對話〉

海報的設計讓人產生期待感，覺得手機似乎功能很強大。我自己看了海報也覺得興奮了起來。

客戶

我在設計時不僅重視形象，還顧及標語的搭配，以及是否能看出商品內容。

設計師

CASE 01 » 科技公司的名片

STEP 1
發包

客戶
科技公司

委託內容
科技公司的名片製作,希望使用有科技感的圖案搭配有型的設計,並以黑色為基調。員工年齡層約25～40歲。

客戶

〈發包時的對話〉

敝公司屬於較年輕的科技公司,員工多半為是25～40歲,所以希望名片可以設計得有型,但也要具備信賴感,並且要以黑色為基調。

客戶

設計師

以黑色為基調的話,使用黑白色調的設計,似乎就能夠打造出正式感了。不過該怎麼選擇圖案才會有科技感呢?

是啊……我希望能夠兼顧洗練的氛圍,展現出技術極佳的科技公司形象。

客戶

START!

希望能夠設計出讓收到的人覺得這間公司是值得信賴的名片。

STEP 2 ≫ 草稿

著重於有型且值得信賴的感覺

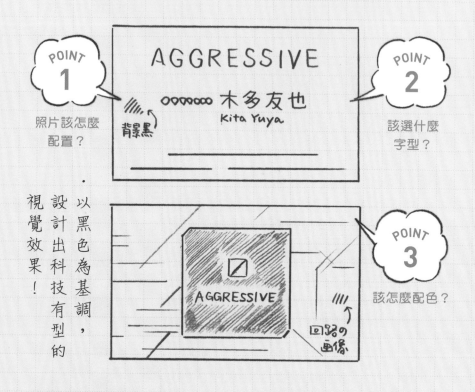

POINT **1**

照片該怎麼配置？

POINT **2**

該選什麼字型？

POINT **3**

該怎麼配色？

以黑色為基調，設計出科技有型的視覺效果！

討論筆記

· 要放入LOGO
· 要配置具高科技感的圖案
　（要配置得自然一點）
· 以黑色為基調←考慮黑白色調的設計
· 選擇有型的字型

需求關鍵字

· 高科技　　　· 有型
· 值得信賴　　· 靈活
· 正式
· 穩紮穩打

THINK...

有型之餘還要令人覺得可以信任。

照片去背後放大

NG 1

總覺得看起來很陰沉……

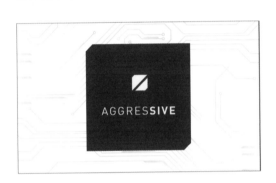

AGGRES**SIVE**

MANAGER 木多友也
Kita Yuya

〒020-0502 愛知県いすみ市あかね町 4-6
tel 030-1234-5678　mail info@kita_yuya.email.jp

AGGRES**SIVE**

NG 2

問題！

黑色面積過大，反而讓人看起來很晦暗……

NG 1 整面黑色產生了壓迫感

客戶

不覺得非常陰沉嗎？雖然我希望以黑色為基調，但是這樣實在太過頭了……。

設計師

滿版的黑色背景反而營造出沉重的形象，試著換成白色讓畫面輕盈一點好了。

NG 2 版面尺寸與LOGO的比例不佳

客戶

背面LOGO的黑色部分和整張名片的比例似乎搭配得不太好。

設計師

以版面大小來說，LOGO的黑色部分似乎過大了，稍微縮小一點調整比例看看吧。

捨棄黑色背景，並試著縮小文字

NG
1

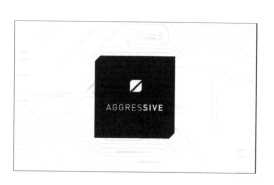

AGGRES**SIVE**

MANAGER **木多友也**
Kita Yuya

〒020-0502 愛知県いすみ市あかね町 4-6
tel 030-1234-5678　mail info@kita_yuya.email.jp

OK
1

文字很小家子氣，是不是字型不適合？

解決！

換成白色之後，整體看起來清爽又明亮。

AGGRES**SIVE**

NG
1 字型似乎與形象完全不搭？

客戶
總覺得文字小家子氣又難看懂，希望可以更現代感一點。

設計師
帶有圓潤感的字型較不太符合形象。換個字體重新編排一下資訊吧。

OK
1 將黑色背景換成白色後，看起來清爽多了

客戶
正面換成白色後，公司形象就明亮多了，背面的LOGO比例也不錯。

設計師
在選擇顏色時果然必須考慮到呈現出的形象呢。

重新編配了公司名稱、姓名與其他資訊

AGGRES**SIVE**

MANAGER

木多 友也　Kita Yuya

〒020-0502 愛知県いすみ市あかね町 4-6
tel 030-1234-5678　mail info@kita_yuya.email.jp

AGGRES**SIVE**

整體氣氛變好了！但是好像太過清爽了？

資訊是整理得不錯了，只是還需要再多點穩重感。

OK
1 資訊更清晰，
　　形象更科技

客戶
資訊變得很清晰，看起來也靈活多了！

設計師
我將帶有圓潤感的字型換成直線類的果然正確！資訊與名片的一致性也提高了！

NG
1 整體視覺衝擊力不足

客戶
設計是很清爽，但是總覺得有些不足，能不能再下點工夫呢？

設計師
該怎麼做才能夠增加視覺衝擊力呢？有什麼可以用的元素呢？

將LOGO融入設計中

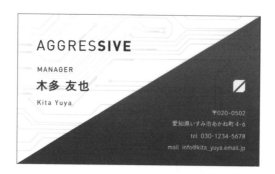

這次的設計非常明確，充分傳遞出高科技的形象了！

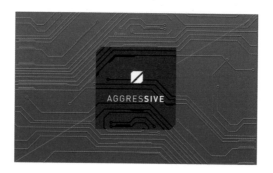

整體設計與文字配置的比例都恰到好處，一排出來後就覺得這次肯定沒錯！

OK
1 從黑白換成3色設計

客戶

灰色背景搭配半透明的黑色塊，凸顯出了電路板的線條，成功讓高科技感大增！

OK
2 在設計中運用了
LOGO的要素

設計師

將畫面斜切成半的同時，也將LOGO視為設計的一體，果然營造出視覺衝擊力了！

| FONT | DINPro Regular
MANAGER
A-OTF 秀英角ゴシック銀 Std L
愛知県いすみ市あかね町 | 配色 | | CMYK
0 / 0 / 0 / 100 |

演繹出高科技質感的有型設計

真是設計得太符合我們的需求了！

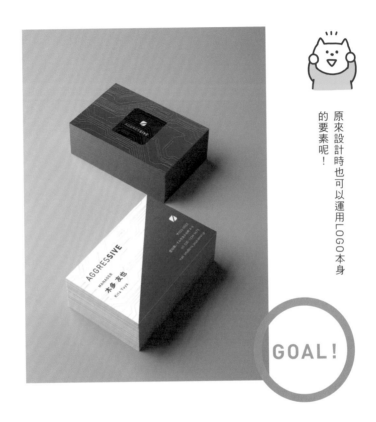

原來設計時也可以運用LOGO本身的要素呢！

GOAL！

〈交貨時的對話〉

這份名片確實設計出幹練的氛圍，非常有科技公司的風範，我很喜歡。

客戶

設計師

LOGO本身成為很棒的視覺焦點。試著從圖案中擷取要素，有助於拓寬設計的廣度。

科技公司的名片

CASE 02 » 會計師事務所的名片

STEP 1
發包

客戶

會計師事務所

委託內容

要製作會計師事務所的名片,希望是乾淨且令人有安全感的設計,但不要太過死板,輕鬆一點比較好。要使用的會計師們都比較年輕,大約在20～30多歲。
此外也要配置已經設計好的LOGO。

客戶

〈 發包時的對話 〉

我希望藉由輕鬆的設計,消弭會計師嚴肅的形象。也希望事務所的年輕社員們,都能夠透過名片更加熱愛公司跟會計師這份工作。

客戶

想要營造出輕鬆信任的形象,那就必須重視色彩方面的設計。

設計師

畢竟是與金錢相關的工作,所以也希望散發乾淨且令客戶感到安心的形象。

客戶

START!

我很期待能夠洗去會計師嚴肅形象的清爽設計。

提升休閒氛圍

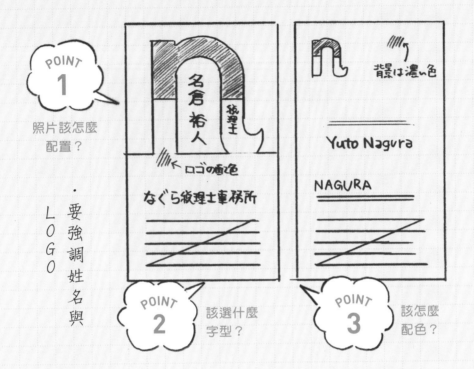

POINT 1 照片該怎麼配置？

・LOGO 要強調姓名與

POINT 2 該選什麼字型？

POINT 3 該怎麼配色？

討論筆記

- 放入LOGO（已經另外設計好）
- 背面要使用英文
- 排版要散發輕鬆氣息
- 使用較圓潤的字型營造親切感
- 看起來很乾淨的配色（藍色系？）

需求關鍵字

- 輕鬆 ・溫柔
- 乾淨 ・柔和
- 安全感 ・親切
- 清爽

THINK...

選用令人感到安心且純淨的配色，似乎就足以表現出輕鬆氣息了。

STEP 3 ≫ 初校

大膽運用LOGO打造輕鬆風設計

將LOGO融入設計中，不就無法凸顯公司企業形象了嗎？請不要這樣。

我得再確認一下公司LOGO的設計理念了。

NG 1 雖然說了希望配置LOGO……

客戶

當初LOGO設計理念都已經決定好使用方式了，請不要融入設計中。

設計師

忘記確認LOGO的使用規則，結果被客戶罵了。以後設計前必須仔細確認客戶LOGO設計理念。

NG 2 凸顯LOGO的方式不佳

客戶

背面的LOGO藍色部分太過突兀，是否能夠更融入整體設計呢？

設計師

因為LOGO有亮色的部分，放在深色背景後的凸顯效果似乎不好，試著調整背景顏色好了。

運用LOGO的顏色，打造簡約設計

NG 1

試著設計得簡約一點，但是左邊的色塊似乎太過顯眼了……LOGO好像也太大了？

なぐら税理士
事務所

税理士
名倉 裕人

810-0021
兵庫県嬬多郡大月町片浜5-1-3
Tel 012-236-789　Fax 012-236-787
✉ yuto.nagura@abcde.fgh.co

NAGURA
certified tax
accountant office

Certified Public Tax Accountant
Yuto Nagura

810-0021　5-1-3,Katahama,
Otsuki-cho,Hata-gun,Hyogo
Tel 012-236-789　Fax 012-236-787
✉ yuto.nagura@abcde.fgh.co

NG 2

簡約是簡約，但是離我要的安心感與輕鬆感還有一段距離。

NG 1　裝飾反客為主了

客戶
裝飾使用了LOGO的顏色是不錯，但是白色的簡約背景，反而過度凸顯了色塊裝飾。

設計師
裝飾太過搶眼，就會蓋過要傳遞的訊息，所以刪掉多餘的裝飾吧。

NG 2　不符合期望的風格

客戶
看起來有點死板，希望設計得更輕鬆一點。

設計師
簡約與輕鬆是兩碼子事……該怎麼營造出休閒氣氛呢？

STEP 5 ≫ 三校

藉由顏色將公司名稱與資訊分成上下兩塊

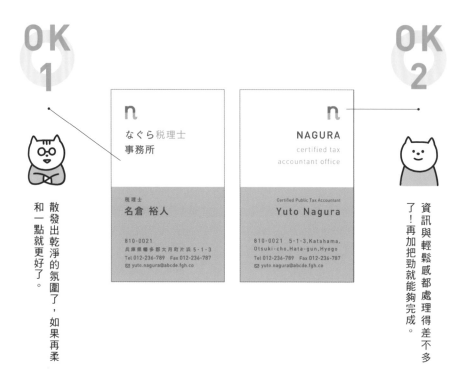

和一點就更好了。

散發出乾淨的氛圍了，如果再柔

了！再加把勁就能夠完成。

資訊與輕鬆感都處理得差不多

OK 1 用色彩分類讓資訊更易懂！

客戶
白色與水色這兩個顏色，
成功營造出乾淨清爽的氣
氛了。

設計師
藉由色彩區分公司名稱與資
訊，讓資訊分類更加清晰。柔
和的顏色也與設計相得益彰。

OK 2 整體感很棒

客戶
資訊與設計的整體感很
棒，如果散發出的氣氛再
柔和一點就更好了。

設計師
適度運用LOGO的顏色強化了
整體感，再來就是在維持輕鬆
感之餘增添柔和氣息即可。

將LOGO的形象反映在設計上

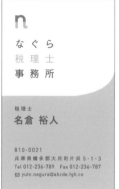

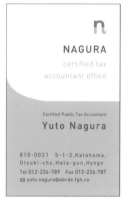

n

なぐら
税理士
事務所

税理士
名倉 裕人

810-0021
兵庫県幡多郡大月町片浜 5-1-3
Tel 012-236-789　Fax 012-236-787
✉ yuto.nagura@abcde.fgh.co

n

NAGURA
certified tax
accountant office

Certified Public Tax Accountant
Yuto Nagura

810-0021　5-1-3,Katahama,
Otsuki-cho,Hata-gun,Hyogo
Tel 012-236-789　Fax 012-236-787
✉ yuto.nagura@abcde.fgh.co

曲線同時表現出絕佳的柔和與輕鬆氣息！一共9個字的事務所名稱，也很適合等距排列的設計！

以自然的方式融入LOGO要素後，整體感就更佳了。

OK 1　打造出了符合需求的設計

客戶

添加弧線之後，形象柔和多了！確實是我理想中的形象！

OK 2　將9個字的事務所名稱配置成圖案

設計師

經過巧妙排列的事務所名稱，就像LOGO一樣井然有序！

FONT

FOT-ニューセザンヌ Pro M
なぐら税理士事務所

こぶりなゴシック StdN・DINPro Regular
兵庫県幡多郡大月町片浜5-1-3

配色

CMYK
65 / 0 / 15 / 0

CMYK
80 / 70 / 70 / 0

乾淨柔和的清爽風設計

氛圍純淨又輕鬆，還充滿了柔和感，我很喜歡喔！

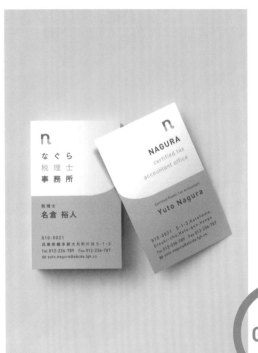

我以後在設計時，也要想想該怎麼讓LOGO與事務所名稱更加好看！

GOAL！

〈交貨時的對話〉

雖然在初校時沒有遵守LOGO的使用規則，讓我頗擔心後續該怎麼辦，但是最終成品非常棒！謝謝你！

客戶

除了LOGO之外，照片與字型等在使用上也都有規範，所以設計時必須連同法律層面的事項仔細確認清楚才行。

設計師

CASE 03 » 頂級美髮師的名片

STEP 1 發包

客戶

客戶
美髮師

委託內容
這次要製作的是頂級美髮師的名片，希望是充滿都會感的簡約時尚設計。這位美髮師資歷達20年，在東京都內的美髮沙龍工作，客戶包括人氣模特兒，在Instagram的追蹤者超過1萬人。

〈 發包時的對話 〉

我是資歷達20年的美髮師，所以在業界已經享有名聲。此外考量到同業特質，希望能夠是簡約之餘散發都會氣息的時尚設計。

客戶

設計師

簡約、都會感與時尚……也就是要設計得很有型的意思。

我的客戶包括人氣模特兒們，希望將名片遞給她們的時候，能夠讓他們驚喜覺得不愧對身分。

客戶

START!

真希望可以設計出讓人不禁想上傳到Instagram的時尚名片！

STEP 2 ≫ 草稿

著重於都會有型

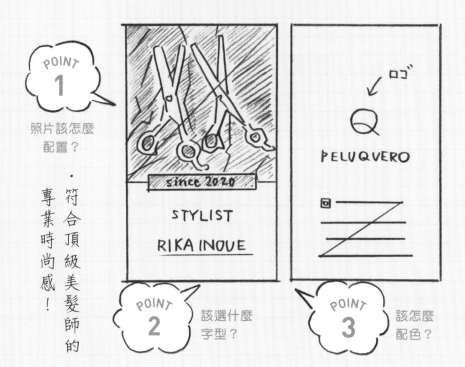

POINT 1 — 照片該怎麼配置？
・符合頂級美髮師的專業時尚感！

POINT 2 — 該選什麼字型？

POINT 3 — 該怎麼配色？

PELUQVERO
ロゴ
since 2020
STYLIST
RIKA INOUE

討論筆記

・since2020　・名字放正面
・職稱是STYLIST
・選擇傳達出執業的照片
・使用有都會氣息的字型
・藉偏暗的色彩打造專業感
・Instagram的ID

需求關鍵字

・都會感　・有型
・簡約　　・時尚

THINK...

我得設計出高品味的名片，讓美髮師的形象更加專業才行！

選擇一眼可看出是美髮師的照片

NG
1

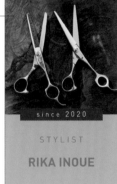
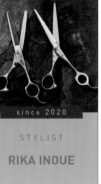

since 2020

STYLIST

RIKA INOUE

嗯……這和我想像中的有型不太一樣……。

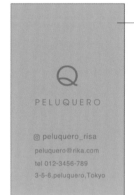

Q

PELUQUERO

@ peluquero_risa
peluquero@rika.com
tel 012-3456-789
3-5-6,peluquero,Tokyo

NG
2

我原以為偏暗的色彩就足以表現出專業有型了……。

NG 1 — 和想像中的「有型」有落差

客戶
我想像中的「有型」並不是這個感覺。

設計師
咦？我還以為這樣會很專業「有型」耶……得再仔細問問客戶的想法了。

NG 2 — 藉由傾聽磨合雙方的想法是很重要的

客戶
總覺得很晦暗沉重，剪刀的照片也怪怪的……？希望可以更俐落一點。

設計師
原來客戶所謂的「有型」是這種感覺啊……

改成邊框裝飾

之前的沉重應該是源自於照片吧？但是換成邊框裝飾後，似乎缺乏脫俗感……

我感受不到裝飾的意義，也希望文字能夠更有特色一點。

NG 1　邊框裝飾不好看

客戶
去掉照片是正確的，但是有必要加上邊框嗎？還是覺得不夠有型。

設計師
我原本是認為既然刪掉照片，就換上邊框好了，但是圍在周邊的線條，反而讓畫面顯得緊迫。

NG 2　文字缺乏巧思

客戶
目前文字單調且缺乏時尚感！希望能夠再多花點心思去設計。

設計師
我太過專注於「有型」的裝飾了……調整一下大小與文字間距吧。

Chapter 02 | BUSINESS CARD（名片）

試著調整色調與文字間距

 OK 1

 OK 2

Q

PELUQUERO

since 2020

STYLIST

RIKA INOUE

Q

PELUQUERO

@ peluquero_risa
peluquero@rika.com
tel 012-3456-789
3-5-6,peluquero,Tokyo

看起來有型多了！

拉寬文字間距以增加留白面積，就成功營造出脫俗感了！色調淡一點，感覺也輕盈許多。

 OK 1 調整過的文字，終於顯得與眾不同

客戶
文字縮小後就顯得時尚許多了，沒想到文字間距會帶來這麼大的影響。

設計師
縮小字體不僅可以增加留白空間，還可以拉寬文字間距，果然演繹出了脫俗氣息！

OK 2 藉由色調增添輕盈感

客戶
顏色變得明亮多了！看起來確實更加有型！

設計師
我試著調亮色調增添輕盈氣息，並且將1/3的版面改成白色背景，讓設計看起來更加與眾不同。

增加色塊打造視覺焦點

OK **1**

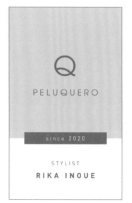

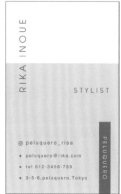

OK **2**

<div>

多了很棒的躍動感!而且雙面的
少許色差,反而更加時尚了!

</div>

<div>

客戶也喜歡這次的色彩調整,真
是太好了!

</div>

OK **1** 增添視覺焦點,
勾勒出動態感

客戶

正反面採用不同設計,是相當時
尚的做法!此外色塊的縱橫差
異,也散發出截然不同的形象。

OK **2** 依照客群調整用色

設計師

考量到遞出名片的對象,
改用粉紅色系,營造出高
雅中帶有柔和的形象。

<table>
<tr><td rowspan="2">F O N T</td><td>ITC Avant Garde Gothic Book
PELUQUERO</td></tr>
<tr><td>DINPro Bold
RIKA INOUE</td></tr>
</table>

配色

	CMYK 10 / 15 / 10 / 0
	CMYK 5 / 15 / 15 / 0

左側直排:Chapter 02 | BUSINESS CARD(名片)

充滿都會感的簡約俐落設計

這就是我所追求的有型設計！
謝謝你。

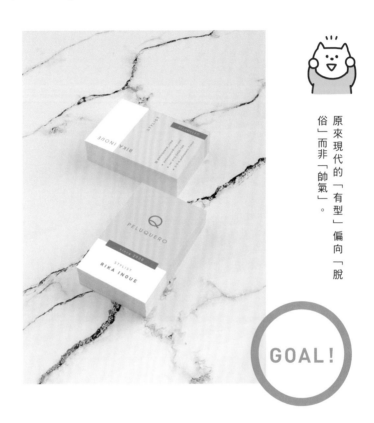

GOAL！

原來現代的「有型」偏向「脫俗」而非「帥氣」。

〈**交貨時的對話**〉

這就是我想像中的「有型」名片！讓我趕緊來上傳到Instagram上吧！

客戶

設計師

帶有關鍵字的形象，是無法適用於所有場合的……我得努力吸收新知，才能夠打造出符合時代的設計。

CASE 04 » 藝術類出版社的名片

STEP 1
發包

客戶
出版社
委託內容
為出版社的員工製作名片,希望是活用留白的排版,並要帶有少許玩心,字型也必須特別講究。要使用的員工年齡層約20〜40歲。
上班時會穿著便服。

客戶

〈發包時的對話〉

我們出版的書籍以藝術類為主,公司風氣也相當自由,所以希望可以設計出富玩心的名片。

客戶

設計師

要具備玩心嗎!真有趣!

沒錯,還有因為畢竟是出版業,所以字型也要更加講究。

客戶

START!

希望遞出時能夠讓對方感到驚艷。

STEP 2 ≫ 草稿

要具備出版社的風範

POINT **1**
照片該怎麼配置？

POINT **2**
該選什麼字型？

POINT **3**
該怎麼配色？

最好遞出名片後，能夠開啟雙方話匣子！

討論筆記

- 要讓人感受到是「藝術類出版社」
- 要記載電子雜誌
- 圖案是書，字型要有玩心
- 富趣味性的配色（使用對比色）
- 色調柔和

需求關鍵字

- 玩心　　・歡樂
- 藝術　　・視覺衝擊力

THINK...

要在表現出版社風範之餘賦予其玩心。

運用線條讓版面看起來像書本

NG 1 ✕

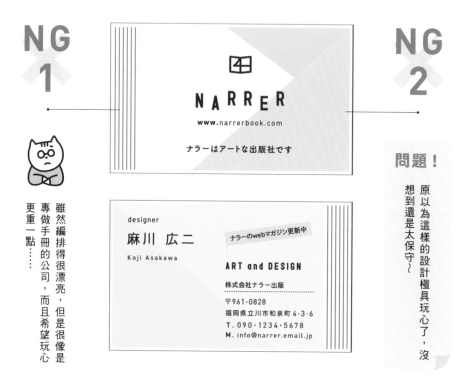

NARRER
www.narrerbook.com

ナラーはアートな出版社です

designer
麻川 広二
Koji Asakawa

ナラーのwebマガジン更新中

ART and DESIGN
株式会社ナラー出版
〒961-0828
福岡県立川市和泉町 4-3-6
T.090・1234・5678
M.info@narrer.email.jp

雖然編排得很漂亮，但是很像是專做手冊的公司，而且希望玩心更重一點……

NG 2 ✕

問題！

原以為這樣的設計極具玩心了，沒想到還是太保守～

NG 1 圖案的形象不夠清晰

客戶
與其說是書籍出版社，不如更像製作手冊的公司吧？既然要用書本圖案表現形象，就要更像書本才行。

設計師
原來圖案的形狀不夠清晰～我得想想該怎麼做，看起來才會更像書本。

NG 2 排版過於整潔，看起來很保守

客戶
看起來缺乏玩心，希望更躍動一點！

設計師
光是排得乾淨漂亮，不足以表現出客戶想要的形象，看來得增加色彩數量，讓畫面熱鬧一點。

設計成掀開式的書籍讓形象更清晰

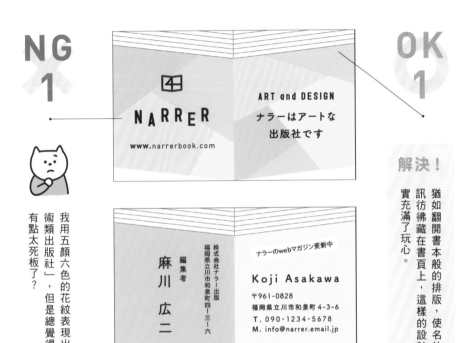

NG 1

OK 1

我用五顏六色的花紋表現出「藝術類出版社」，但是總覺得還是有點太死板了？

解決！

猶如翻開書本般的排版，使名片資訊彷彿藏在書頁上，這樣的設計確實充滿了玩心。

NG 1 嚴肅的氣息還是在

客戶
色彩增加是比較像藝術類出版社了，但是設計再跳一點或許會更好？

設計師
雖然運用了五顏六色的圖案，但是玩心還是不夠。

OK 1 成功做出很像書籍的設計！

客戶
這麼做確實很像書籍出版社！愈來愈有模有樣了。

設計師
試著設計成翻開的書籍圖案，並將資訊編配在書頁上，果然得到客戶的讚賞！

按照書頁配置斜向文字，並增加了書籤

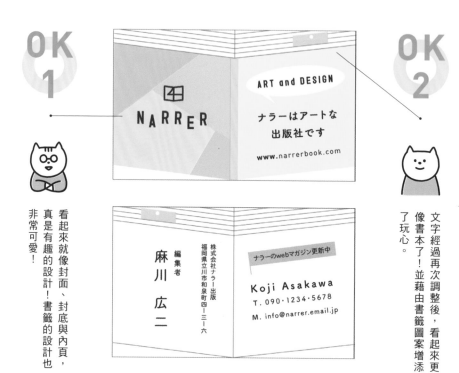

看起來就像封面、封底與內頁，真是有趣的設計！書籤的設計也非常可愛！

文字經過再次調整後，看起來更像書本了！並藉由書籤圖案增添了玩心。

OK
1 非常像書籍的
有趣創意

客戶

黑白色的正面就像內頁一樣，真有你的！如此一來，就像將攤開的書籍遞出去一樣！

設計師

因為想讓書本的形象更清晰，所以就運用了封面、封底與內頁這3大要素，看起來就更易懂了。

OK
2 藉由增加的圖案
強化玩心

客戶

書籤變成很棒的視覺焦點，也確實有感受到我想要的玩心了～

設計師

文字傾斜後就消除了怪異感。另外又增加書籤當作裝飾，看起來果然更加有趣。

訊息的部分換成手寫風字型

五顏六色的花樣也很可愛，但是這樣更有助於襯托訊息！

將手寫風字體配置在對話框中，能夠有效襯托文字內容！

OK 1　色彩數量變少，消除了繁雜感

客戶

原本五顏六色的設計我就很滿意了，但是像這樣簡單一點，能夠更直接地傳遞出訊息！

OK 2　用手寫風字體襯托出訊息

設計師

手寫風字體加上對話框在吸睛之餘，還使畫面顯得更活潑！

F O N T

からかぜ・ふい字
ナラーはアートな出版社です

TBちび丸ゴシック PlusK Pro R
株式会社ナラー出版

配色

	CMYK
	0 / 20 / 15 / 0
	10 / 0 / 55 / 0

兼具簡約與玩心的設計

有趣又歡樂的設計！我非常喜歡！

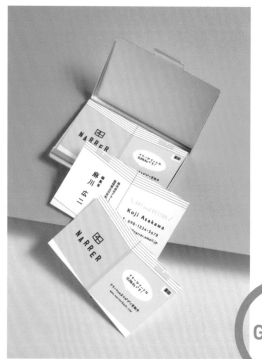

活用留白的設計，反而容易達成效果，這次的經驗真是讓我獲益良多。

〈交貨時的對話〉

> 小小一張名片，卻透過創意、字型與裝飾完美表現出「藝術類出版社」！我相當滿意！

客戶

> 表現出玩心是一項困難的課題，但還是很開心提出令人滿意的成品，這也讓我意識到觀察力有多麼重要。

設計師

CASE
01 »» 烘焙坊的商店名片

STEP 1
發包

客戶

客戶
烘焙坊

委託內容
烘焙坊的商店名片製作，希望打造出自然溫馨的設計，並且想活用寫有店名的插圖與手寫LOGO。這是一間受到當地居民喜愛的小小烘焙坊，店內裝潢以木材為基調，洋溢著自然氣息，並設有小小的內用區。最受歡迎的是熱狗麵包。

〈發包時的對話〉

> 這是我們自己設計的LOGO，是以敝店最受歡迎的熱狗麵包為基礎設計而成的，客人們也都稱讚很可愛，所以我希望名片設計可以活用這個LOGO。

客戶

設計師

> 原來如此！那麼我會想想該怎麼運用這個可愛的熱狗麵包LOGO的！

> 此外我們對內裝也很講究，所以希望散發出符合店內氛圍的自然溫馨氣息。

客戶

START!

希望能夠透過符合店內氛圍的商店名片，讓客人們都能夠記住我們。

STEP 2 >> 草稿

打造出自然溫馨的氛圍

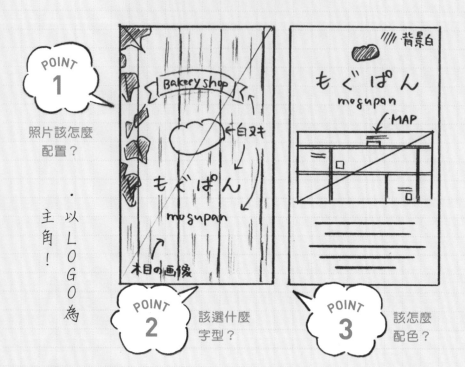

- 以LOGO為主角！

討論筆記
- 選擇符合店內形象的背景（自然的木紋）
- 適合LOGO手寫風字型
- 符合麵包形象的配色
- 自然的用色

需求關鍵字
- 自然
- 溫馨
- 可愛感
- 親切

THINK...

配合店家的LOGO，打造出自然可愛的設計！

試著在背景配置木紋

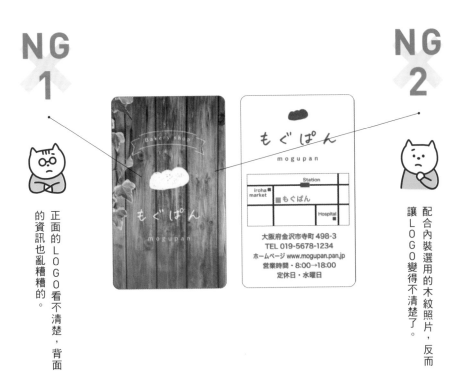

正面的LOGO看不清楚，背面的資訊也亂糟糟的。

配合內裝選用的木紋照片，反而讓LOGO變得不清楚了。

NG 1 背景照片過於搶眼，有損視認性

客戶
運用店內的風格是不錯，但是就看不太出LOGO了，文字也看不清楚……

設計師
木紋照片太過搶眼，結果犧牲了LOGO的視認性與文字的可讀性。

NG 2 文字線條不一致

客戶
希望背面可以設計得更清爽簡約一點。

設計師
全部擠在中間似乎太沉重了……稍微增加行距，整頓一下線條吧。

為LOGO配置白色背景

NG 1

問題！

為了維持木紋的效果，在照片上配置一層白色透明色塊，結果卻損及溫馨感了。

NG 2

設計本身是不是稍嫌落伍？希望能夠進一步活用可愛的LOGO。

NG 1 裝飾方式落伍

客戶

總覺得設計跟不上時代，希望能夠更具現代感、更生活一點。

設計師

在照片上配置白色矩形增加了視認性，結果反而老土……是否該移除照片呢？

NG 2 不夠活用LOGO

客戶

我設計的LOGO很可愛不是嗎？畢竟是客人們也讚不絕口，設計時可以多發揮LOGO的特色嗎？

設計師

或許可以改成單純凸顯LOGO的設計！

STEP 5 >> 三校

拿掉照片後重新整理地圖與文字

OK 1

OK 2

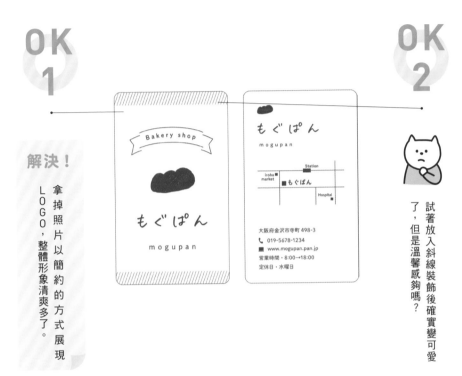

解決！

拿掉照片以簡約的方式展現LOGO，整體形象清爽多了。

試著放入斜線裝飾後確實變可愛了，但是溫馨感夠嗎？

OK 1
以簡單的設計襯托出LOGO

客戶

整體便清爽了！LOGO變簡約後看起來好多了，只是希望再多點溫馨感。

設計師

我拿掉照片並且試著增加斜線裝飾，不過這樣似乎太簡單了點。

OK 2
去掉邊框，將線條改細，看起來更清新

客戶

背面也變清爽了！但是地圖只有店舖名是日文，看起來好像怪怪的？

設計師

拿掉地圖的邊框，且道路線條縮得細緻一點，成功打造出清新感！

STEP 6 » 定稿

增加正面的裝飾，重新整頓文字

變成散發自然生活氣息的商店名片了，真開心！

加上非平整的粗框，不僅襯托了LOGO，還提升了溫馨氣氛！

OK 1 藉粗框凝聚要素

客戶

充滿自然感的邊框，成功烘托了LOGO！而且也確實感受到溫馨氣息了。

OK 2 用LOGO代表店鋪

設計師

粗的效果讓正面LOGO更加顯眼了，此外我也試著將LOGO放在地圖上代表店鋪。

FONT	花とちょうちょ もぐぱん A P-OTF 秀英丸ゴシック StdN L 大阪府金沢市寺町

| 配色 | | CMYK
40 / 60 / 90 / 30 |

洋溢著自然溫馨氣息的設計

不必配置照片，依然能夠演繹出溫馨氣息！

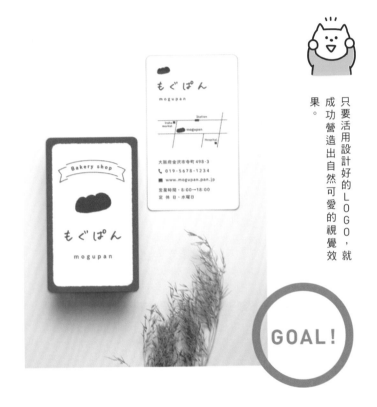

只要活用設計好的LOGO，就成功營造出自然可愛的視覺效果。

〈 交貨時的對話 〉

最後的成品非常符合本店的自然溫馨風格，我非常開心，謝謝你。

客戶

單憑LOGO的特色，而非另外搭配照片就成功，真是太好了！希望熱狗麵包能夠大賣！

設計師

CASE
02 » 花店的商店小卡

STEP 1
發包

客戶
花店

委託內容
製作花店的商店小卡,期望的是可愛且具透明感的設計。由於是主要展店於車站直通購物中心或人來人往處的連鎖店,因此主要客群是下班時順便來逛的人,以20～30多歲女性居多。會提供照片。

客戶

〈 發包時的對話 〉

這次要做的小卡會與花卉一起交給客人,由於照片本身具透明感,所以希望名片能夠設計得可愛一點。

客戶

設計師

純淨的可愛感嗎?我了解了!這張照片真美!

看起來不錯對吧?我們的消費族群以20～30多歲的女性居多,所以請設計成符合女性喜好吧。

客戶

START!

我現在就很期待會出現什麼樣的小卡了!希望與花卉一起交給客人時,客人會感到開心。

STEP 2 》 草稿

表現出純淨的可愛感

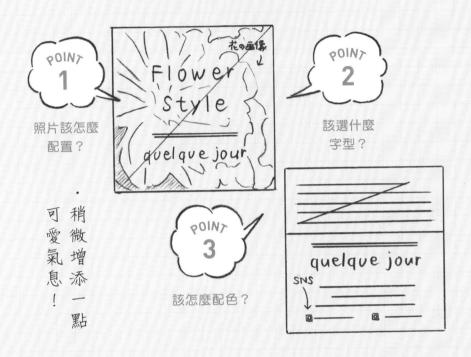

POINT 1
照片該怎麼配置？

. 稍微增添一點可愛氣息！
可愛氣息！

POINT 2
該選什麼字型？

POINT 3
該怎麼配色？

討論筆記

· 要配置Instagram與Twitter的ID
· 要配置Flower Style的字樣
· 會提供花卉的照片
· 使用具裝飾性的字型
· 藉由明度偏低的顏色營造可愛感
· 暗灰色調似乎適合

需求關鍵字

· 可愛
· 透明感
· 女性喜愛的設計
· 有型
· 柔和

THINK...

打造出女性會喜歡的可愛設計吧！

以滿版的花卉照片搭配粉紅色

NG 1

Flower
Style

des jours enchanteurs
quelque jour

NG 2

照片很棒，但是好像可愛過頭了？我希望可以有型一點。

Je veux vous offrir des jours fascinants. Nous vous attendons avec de jolies fleurs. Vivre avec des fleurs dans votre vie quotidienne. Je parie que ce sera génial. Je t'aiderai.

des jours enchanteurs
quelque jour

神奈川県八王子市北圓 203-43
TEL 030-1234-5678
https://www.quelque_jour

quelque_jour030　　quelque_jour030

問題！

正反面的設計都很單調……

NG **1**　對「可愛」的認知不同

客戶
嗯～有點太過可愛了，或許不要搭配粉紅色會比較好吧？

設計師
配合照片選了粉紅色，打造出大眾化的可愛，但是似乎方向錯誤……

NG **2**　配置單調乏味

客戶
照片的配置OK，但是希望版面再多花點巧思。

設計師
只放入滿版的照片似乎太單調了，得想想看該怎麼呈現照片了……

換成黑字帶來收斂的效果

Flower
Style

des jours enchanteurs
quelque jour

Je veux vous offrir des jours
fascinants. Nous vous attendons avec
de jolies fleurs. Vivre avec des fleurs
dans votre vie quotidienne. Je parie
que ce sera génial. Je t'aiderai.

des jours enchanteurs
quelque jour

神奈川県八王子市北園 203-43
TEL 030-1234-5678
https://www.quelque_jour

📷 quelque_jour030　　🐦 quelque_jour030

再進一步強調照片比較好吧？此外總覺得留白太少。

解決！

變更色彩與字型後，消弭了過於甜美的氣息，適度增添了純淨感。

NG 1　要素的優先順序有誤

OK 1　符合形象的字型與用色

客戶
既然用了這麼漂亮的照片，卻被文字擋住看不清楚了⋯⋯。

客戶
在不會過於甜美的前提下展現出優雅的女人味，感覺很棒。

設計師
或許應該更強調照片才行，試著增加留白範圍並調整文字配置吧。

設計師
文字換成黑色後，視覺上就收斂了許多。再換成細字，看起來就相當優雅！

藉由留白襯托照片

OK 1

變得非常時尚了，但是背面是不是太擁擠了？

Flower Style

des jours enchanteurs

quelque jour

Je veux vous offrir des jours fascinants. Nous vous attendons avec de jolies fleurs. Vivre avec des fleurs dans votre vie quotidienne. Je parie que ce sera génial. Je t'aiderai.

des jours enchanteurs

quelque jour Flower Style

神奈川県八王子市北園203-43
TEL 030-1234-5678
https://www.quelque_jour
○ quelque_jour030　✕ quelque_jour030

NG 1

留白範圍再多一點比較好嗎？看來必須調整文字色彩與尺寸，還有整體的留白空間了。

OK 1 藉留白與手寫字表現理想的氛圍

客戶

充分的留白與流暢的手寫體，交織出時尚的視覺效果！很好！

正面照片周遭的留白，讓畫面更清新脫俗。字型換成襯線體後，時尚感也大增！

NG 1 文字編配鬆散，看起來很擁擠

客戶

正面感覺很棒，背面文字過多，看起來好擠。

為了留白而增加邊框，反而增添了壓迫感。試著調整文字大小與行距吧。

整頓文字編配，增加留白與裝飾

OK
1

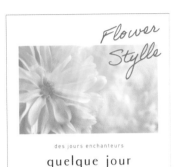

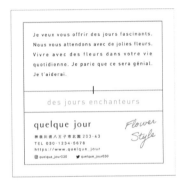

OK
2

增加正面的用色後，看起來柔美許多！好棒的設計！

調整文字編配與留白後，呈現出沉穩且惹人憐愛的視覺效果。

OK
1 藉由配色調整
畫面性質

客戶
文字的顏色增添了柔美氣質，讓店名文字更富透明感，非常時尚！

OK
2 藉由文字配置與
裝飾引導視線

設計師
縮小文字打造足量的留白，並調整行距與文字間距消弭緊迫感，結果連可愛感都提升了！

FONT
Adobe Handwriting Ernie
Flower Style
Audrey Medium
quelque jour

配色

CMYK
60 / 30 / 0 / 0

CMYK
0 / 70 / 0 / 0

時尚可愛的設計

非常適合本店的形象！可愛又富透明感！

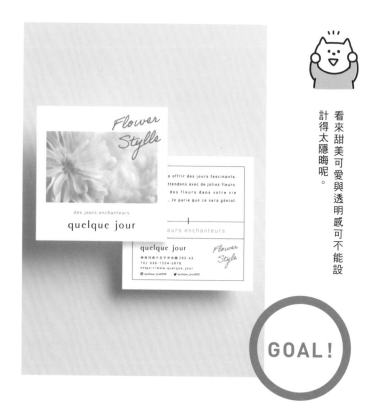

看來甜美可愛與透明感可不能設計得太隱晦呢。

〈交貨時的對話〉

> 這種純淨的氛圍真是太棒了～配色也很甜美，相當符合本店的形象，我非常滿意。

客戶

> 能夠順利解讀出客戶所要求的「可愛」並實際成形真是太好了！

設計師

CASE 03 » 牙科診所的診療時間名片

STEP 1 發包

客戶
牙科診所

委託內容
製作牙醫的診療時間名片,希望使用具清潔感的柔和設計,並搭配散發溫柔形象的字型與配色。這是執業5年,在當地很受歡迎,並且有兒童病患前往的新診所。

客戶

〈 發包時的對話 〉

> 我要製作預約時確認電話與診療時間用的名片。因為通常是一家大小都會在這裡看診,所以希望採用散發溫柔氣息的設計。

客戶

設計師

> 希望打造出診所溫柔的形象,讓孩子能夠安心前往對吧。

> 沒錯沒錯,還有畢竟屬於醫療機構,所以也希望具備清潔感。

客戶

START!

希望能夠打造出會讓人想把名片固定放在顯眼位置。

STEP 2 >> 草稿

藉插圖打造溫柔氣氛

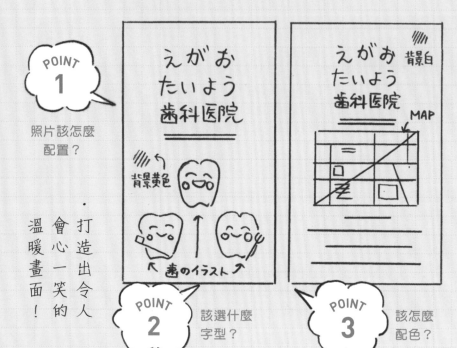

POINT 1 照片該怎麼配置？

打造出令人會心一笑的溫暖畫面！

POINT 2 該選什麼字型？

POINT 3 該怎麼配色？

討論筆記

· 要配置診療科別與診療時間
· 要配置「預約」字樣
· 希望讓病患願意放在顯眼的位置！
· 醫師相關插圖（要讓人感到親切）
· 藉由明亮配色，塑造出清潔感與溫馨氣息

需求關鍵字

· 清潔感
· 溫柔
· 親切

THINK...

打造出具清潔感的溫暖設計，傳遞出溫柔的牙醫形象吧！

配置牙齒插圖

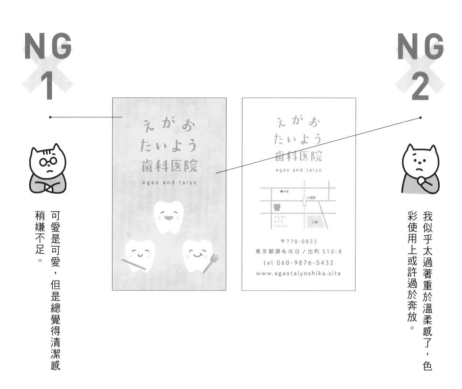

NG 1

可愛是可愛，但是總覺得清潔感稍嫌不足。

NG 2

我似乎太過著重於溫柔感了，色彩使用上或許過於奔放。

NG 1 主要形象有問題

客戶
嗯……看起來是溫柔，但是和我想像的不太一樣。畢竟是醫院，希望清潔感更明顯一些。

設計師
考量到溫柔感，選擇了溫暖色調與插圖，但是似乎選錯優先順序了。

NG 2 色彩數量過多，看起來很散亂

客戶
總覺得看起來畫面很散亂，統一使用藍色調是不是比較好？

設計師
我原本是考量到兒童患者，才決定使用童趣設計的……試試看藍色調吧。

搭配裝飾並換成具清潔感的配色

NG
1

OK
1

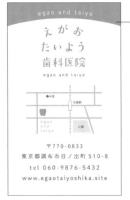

egao and taiyo

えがお
たいよう
歯科医院
egao and taiyo

〒770-0833
東京都調布市日ノ出町 510-8
tel 060-9876-5432
www.egaotaiyoshika.site

問題！

雖然營造出清潔感了，卻散發出寒冷的感覺……而且也沒放預約與診療時間。

減少色彩使用數量後，就產生一致感了！

NG
1 未符合所有要件，形象也不符合

客戶
沒有列出預約、診療時間與診療科別呢。顏色也太過寒冷了，希望增加一點溫暖的氣氛。

設計師
我得好好確認客戶的要求是否全部達成才行。

OK
1 配色改變之後，散發出清潔感

客戶
拱狀裝飾確實增添了溫柔氛圍！換成藍色調之後，也很有醫院的感覺了。

設計師
藉裝飾表現出溫柔，再統一使用藍色調，在營造出整體畫面一致性之餘，賦予其清潔感！

搭配暖色系漸層，並補上必備資訊

OK
1

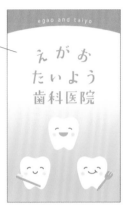

NG
1

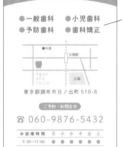

解決！

換成暖色系後又再次整理文字，完整實現了客戶的需求！

該怎麼做才能夠增加溫馨感與醫生的身分呢？而且背面看起來也還是偏冷。

OK
1

增添暖色系後，看起來溫馨多了

客戶

暖色系的漸層效果營造出了溫柔形象，而且也與診所名稱相得益彰！

設計師

正面配置了由下而上的暖色漸層，成功演繹出溫暖氣息！

NG
1

兩面的顏色有落差

客戶

正面已經很好了，但是背面也加點暖色系吧？再來希望更能夠表現出醫生這個身分……

設計師

背面也使用少許與正面相同的暖色系吧。用色彩為資訊分類似乎更易懂，但是該怎麼表現出醫生這個身分呢？

改變裝飾的線條，並以3色彙整資訊

OK **1**

插圖的動態感增添了歡樂氣氛，宛如牙齒形狀的裝飾也充滿玩心，感覺很棒！

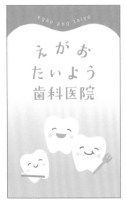

egao and taiyo

えがお
たいよう
歯科医院

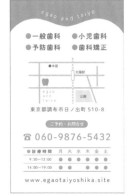

egao and taiyo

●一般歯科　　●小児歯科
●予防歯科　　●歯科矯正

東京都調布市日ノ出町 510-8

ご予約・お問合せ
☎ 060-9876-5432

●診療時間　　月 火 水 木 金 土
9:30～12:00
14:00～19:00

www.egaotaiyoshika.site

OK **2**

用3色整頓畫面果然是正確的！能夠獲得客戶喜歡真是太好了。

OK **1**

透過配置的巧思
感受到了故事性

客戶

牙齒插圖配置得就像親子一樣，總覺得兒童看了就能夠安心前來。

OK **2**

增添玩心
並傳遞出身分

設計師

將上排裝飾修改成牙齒的形狀，為名片增添了玩心之餘，也表現出醫生這身分！

F O N T

DSそよ風
えがおたいよう歯科医院

A P-OTF 秀英丸ゴシック StdN B
一般歯科

配色

	CMYK
	55 / 15 / 0 / 0
	CMYK
	0 / 55 / 50 / 0

溫暖又散發清潔感的設計

設計時仔細彙整必備資訊也是一大重點！

總覺得拿到名片的人都會很開心！謝謝你！

GOAL !

〈 **交貨時的對話** 〉

一眼就可以看到電話號碼的設計很棒！可愛的插圖與玩心似乎也會吸引兒童，我相當滿意。

客戶

設計時的最低條件，就是不能漏掉任何必備項目。整理好所有必備項目並確實傳遞出來，考驗的正是設計師的手腕！

設計師

CASE
04 » 壽司店的名片

STEP 1
發包

客戶
壽司店

委託內容
製作壽司店的名片，希望在兼顧高級感之餘，賦予其充滿現代氣息的流行和風。這是間門庭若市的高級壽司店，師傅們年約30〜40多歲。店裡備有活魚，會在客人點餐後現宰。木紋桌則洋溢著高雅氛圍。

客戶

〈發包時的對話〉

本店相當高級，所以想針對年輕族群，宣傳「適合慶祝紀念日」的性質。因此希望設計能夠在維持高級感之餘，打造出富現代感的流行氛圍。

客戶

聽起來很棒！就藉由高級感＋流行感吸引年輕人的目光！

設計師

雖說要流行元素，但是畢竟是一間壽司店，請別忘了和風喔。

客戶

START!

如果拿到商店名片的年輕人，都會選擇本店慶祝紀念日就好了。

STEP 2 ≫ **草稿**

以和風融合高級感與現代感

POINT **1**

照片該怎麼
配置？

POINT **2** 該選什麼
字型？

POINT **3** 該怎麼
配色？

・打造高級感之餘，也要兼顧讓人敢踏進門的親切感。

討論筆記

・希望吸引年輕人前來　・要使用和風插圖
・要標出午餐與晚餐時間
・傳統和風插圖？現代和風插圖？
・和風字型（帶有現代感的和風字型？）
・散發高級感的配色
・相較於「高格調」，更重視「奢侈感」

需求關鍵字

・流行＋高級
・和風
・現代感

THINK...

必須在調和高級感與現代感的同時，
打造出讓年輕人心動的壽司店名片！

兼顧和風與高級感的設計

NG 1 ✕

總覺得看起來很老舊與過時……

すし処
結び寿司

すし処
結び寿司

〒二三四-〇〇五三
京都府館山市古千谷一〇二五-二
Tel 〇三〇-五六七八-九一二三
昼 十一時～二時
夜 五時～十時

NG 2 ✕

雖然想辦法使用了和風與高級感，但是好像融合得不太好？

NG 1 設計太過老土

客戶
嗯～總覺得是上一代的設計了。我想要的是具現代感的和風……

設計師
我專注於和風與高級感，結果自己的品味似乎太老舊了……

NG 2 設計缺乏統一感

客戶
總覺得很散亂，是為了講究和風，所以選擇直書並且用漢字標出數字嗎？

設計師
正反面的均衡度不佳，用漢字標出來的數字也不好讀，還是放棄比較好。

調整了用色與字型

NG
1

NG
2

問題！

整體看起來還是很古早味……

資訊部分好懂多了，但是好像不符合形象。該想一下有沒有更適合的字型了。

NG
1 和風圖案造成了老土感

客戶
已經比之前好了，但還是有老土的感覺，是不是該去掉正面的圖案呢？

設計師
看來關鍵是市松花紋吧？邊框似乎也太粗了，改得簡約一點吧。

NG
2 字型與風格不符

客戶
數字從漢字改成阿拉伯數字好讀多了，但是還是有點不好讀懂，看起來也怪怪的。

設計師
雖然改成橫式與阿拉伯數字了，不過散發出的形象似乎還是不太對？換個字型看看吧。

拿掉正面的背景，換成更簡單的字型

OK
1

NG
1

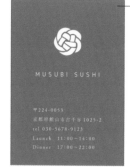

解決！

簡化過的設計，成功展現出高雅氣息！字型也恰如其分。

簡化設計之後，LOGO就變得過於搶眼，必須再加點和風要素才行。

OK
1 線條與字型都簡化後，看起來高雅多了

客戶
換成簡單的邊框後就變高雅了，字型也好讀多了，整體感很棒。

設計師
將正面的和風邊框換成簡單線條，再把字型換成簡約的明朝體，就成功勾勒出優雅氣質。

NG
1 LOGO過於顯眼

客戶
是否稍嫌簡單呢？希望可以再加一點和風要素。

設計師
設計簡化之後，LOGO就變得過於搶眼，必須加點裝飾以強化和風。

依LOGO配置背景色後增加裝飾

簡約高雅又搭配了適度的和風裝飾，我覺得非常棒！

新增裝飾後又將背面改成紅色，整體設計就變得相當統一！

OK 1 藉簡約線條表現出和風

客戶

店名加上裝飾後，立刻散發出和式氣息呢！直書的感覺也很棒。

OK 2 統一色彩提升高級感

設計師

配合背面的紅色LOGO選色，營造正反兩面的一致性。原來不是使用褐色就一定會有高級感呢！

FONT

FOT-筑紫Cオールド明朝 Pr6 R
結び寿司

Gidole Regular
MUSUBI SUSHI

配色

CMYK
40 / 50 / 70 / 0

CMYK
0 / 90 / 75 / 0

現代和風的優雅設計

優雅又確實表現出店裡的高級感，
我很喜歡！謝謝你！

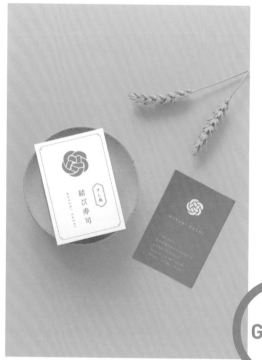

透過色彩的選擇與整頓，總算打
造出高雅的設計⋯⋯

GOAL!

〈交貨時的對話〉

既保有年輕人會喜歡的流行感，又確實傳遞出店
的高級感。真想趕快擺進店裡。

客戶

不要太雜亂的設計，比較能夠顯現出高級感。未
來提到和風，我可不能拘泥於和風圖案，必須學
會更靈活的設計才行。

設計師

CASE
01 » 會計師事務所的廣告傳單

STEP 1
發包

客戶

客戶
會計師事務所

委託內容
員工年齡層為30～50歲的會計師事務所，希望傳遞乾淨休閒的形象，並藉插圖營造出休閒感。企業色彩識別是綠色。

標語
請將報稅交給我們！

〈發包時的對話〉

會計師事務所通常給人嚴肅的印象，但是我們想要打造出純淨休閒的形象，所以希望以這樣形象設計報稅相關的傳單。此外能再搭配插圖應該會不錯……

客戶

設計師

我會有效運用插圖，在形塑出親切感之餘，以淺顯易懂的方式傳遞資訊！

真可靠！此外我們的企業色彩識別是綠色，如果可以派上用場就更好了。

客戶

START!

希望能夠順利送到許多人手中，並且獲得絡繹不絕的諮詢。

STEP 2 ≫ 草稿

洋溢乾淨氣息的休閒設計

POINT 1 照片該怎麼配置？

POINT 2 該選什麼字型？

POINT 3 該怎麼配色？

藉由充滿親切感的設計打造出休閒氣息！

討論筆記

· 配置Smile for you的字樣
· 配置地圖
· 列出官網的網址
· 使用插圖

需求關鍵字

· 乾淨　　· 誠實
· 休閒　　· 報稅

THINK...

靈活運用插圖與企業色彩，打造出充滿乾淨休閒形象的傳單！

\ POINT 1 /

該怎麼選擇插圖？

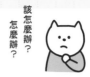

決定好要配置的插圖後，再決定設計風格

選擇了以人物為主的插圖後，邊思考要使用哪種風格才能夠表現出休閒氛圍。

\ POINT 2 /

該選什麼字型？

Smile for you

Smile for you

Smile for you

選擇較正式感的字型

這裡必須選擇帶有正式感的字型，如此才能夠避免整體風格過於休閒。

\ POINT 3 /

該怎麼配色？

以企業色彩識別為主

以企業色彩「綠色」為基調，找出讓人感受到「乾淨」與「休閒」的配色。

使用大量插圖與色彩的設計

NG
1

插圖是否太多了呢？而且用色繁多，看起來有些雜亂……

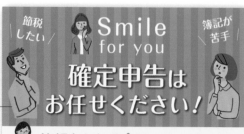
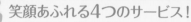

NG
2

問題！

原本想藉插圖與五彩繽紛表現出「微笑」，但這樣似乎過度依賴插圖了？

NG
1 插圖太多了

客戶
真是熱鬧的畫面。雖然我說過希望使用插圖，但這也太多了吧？

設計師
我用了大量的人物插圖想表現出「微笑」，結果反而讓版面變得亂七八糟的。

NG
2 色彩數量太多

客戶
條紋背景過於搶眼，色彩數量也太多了。

設計師
原本想藉五顏六色表現出歡樂的形象與「微笑」……似乎該簡化一點試試看。

減少插圖與色彩數量，並以綠色為基調

OK 1

OK 2

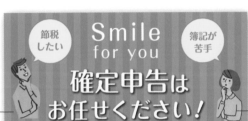

解決！

省略許多插圖與色彩後，改善了眼花撩亂的問題。

氣氛看起來沉穩多了，但卻變得無趣了……字型也有點過時。但是我很喜歡以企業色彩為基調的選擇。

OK 1 減少插圖與色彩數量

客戶

插圖與色彩的數量都變少了呢！我喜歡這樣沉穩的氣氛，但是可能太單調了……

設計師

減少插圖數量後，畫面變得沉靜許多卻稍嫌不足。此外也該再強化休閒感才行。

OK 2 以企業色彩為基調

客戶

以綠色為基調，確實表現出企業色彩很棒。

設計師

我試著減少用色，並以綠色為主軸，再來試著調整上面的條紋好了。

變更字型與裝飾後，增加了輔助圖示

OK
1

OK
2

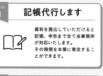
Smile
for you
確定申告は
お任せください！

\\ 笑顔あふれる4つのサービス！ //

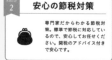

| Smile 1 記帳代行します |
| 資料を提出していただけると記帳、申告まで全て当事務所が対応いたします。その時間を本業に専念することができます。 |

| Smile 2 安心の節税対策 |
| 専門家だからわかる節税対策。標準で節税に対応しているので、安心してお任せください。開始のアドバイス付きで安心です。 |

| Smile 3 丁寧にサポート |
| 資料の集め方、お客様で出来る節税などアドバイスいたします。ご不明な点は遠慮なくご相談ください。 |

| Smile 4 オンライン＆郵送で！ |
| 当事務所は対面せずに進行することができます。オンライン打合せ、資料は郵送でOKです！全国からのご依頼が可能です。 |

NAMEKI ACCOUNTING FIRM
NAMEKI会計事務所
東京都調布市日ノ出町 510-8　☎060-5678-9123
くわしくはWebサイトで！　nameki@kaikeijimusyo.com

休閒中又讓人感受到誠實的態度，我覺得很棒。圖示也讓資訊更易懂了！但是背景是否還是有些單調呢？

多方調整之後終於找到方向了，我接下來想盡情運用企業色彩，打造出只有綠色的設計。

OK
1 拿掉條紋改成
白色背景

客戶

噢！整體形象煥然一新！不僅清晰表現出標題，也在休閒之餘展出誠實的態度！

設計師

設計的調整相當成功！輕盈的背景與帶有正式感的文字，共同交織出休閒又乾淨的形象。

OK
2 增加圖示讓資訊
傳遞更直白

客戶

服務項目改用圖示的感覺很棒，比只有文字更易懂。但是背景能再豐富一點嗎？

設計師

這次藉由圖示讓人一眼能夠看出內容，但是似乎需要稍微調整比例。

所有的裝飾與插圖都以綠色為主

OK 1

OK 2

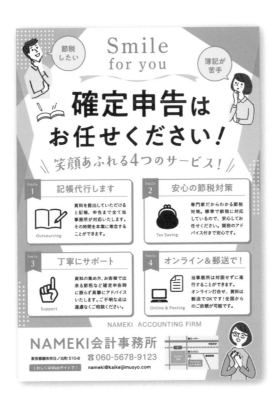

背景設計得真清晰！不僅以綠色為主題，服務項目也更清楚了！

統一使用企業色彩綠色系反而更有特色了！

OK 1　連插圖配色都統一使用綠色系

客戶

我很喜歡統一使用綠色的感覺！放大的圖示也變得更易理解了。

OK 2　增加背景的裝飾

設計師

我拿掉了上下區塊的界線，形塑出更完善的整體感！點狀與緞帶裝飾，則有助於提升休閒感！

FONT	
A P-OTF A1ゴシック StdN M	**確定申告はお任せください！**
DSそよ風	**笑顔あふれる4つのサービス**

配色		
	CMYK	80 / 0 / 100 / 0
	CMYK	0 / 0 / 50 / 0

散發乾淨氣息的休閒設計

以企業色彩綠色為主色，我很滿意，謝謝你！

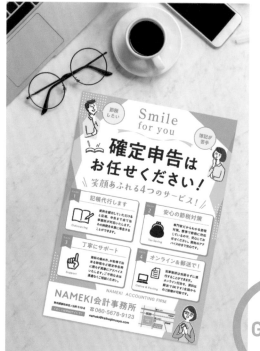

就算是符合需求的要素，也不能全部塞在一起。試著刪減部分要素，也是設計的一大關鍵！

GOAL！

〈交貨時的對話〉

就算與其他傳單擺在一起，也能夠鶴立雞群！而且會產生「那個綠色的傳單是會計師事務所」的印象，透過企業色彩識別，讓人對事務所的形象更加印象深刻，這一點也很棒！

客戶

設計師

將欲表現的要素都塞進去後，再視情況增減……像這樣經過反覆的嘗試，就能夠慢慢打造出非常棒的設計。

會計師事務所的廣告傳單

CASE
02 》 網路行銷顧問的廣告傳單

STEP 1
發包

客戶

客戶
網路行銷顧問

委託內容
需要俐落且充滿信賴感的設計，並搭配具數位形象的插圖。
公司員工約30人，年齡層為30～40多歲。

標語
官網的一切，包在我們身上！

〈發包時的對話〉

我們主要的業務是網路行銷與企業IT的相關協助，所以希望設計上可以充滿IT氛圍的科技感氣息，且還要看起來值得信賴。

客戶

設計師

也就是要帥氣俐落對吧？必須讓人覺得就連困難的IT問題，都能夠迅速處理。

就是這樣！此外能否使用充滿數位感的圖案呢？

客戶

START!

很多企業認為網路行銷方面的公司都很可疑，所以希望這份傳單能夠營造出可信賴的形象。

STEP 2 ≫ 草稿

打造出爭取信賴感的設計

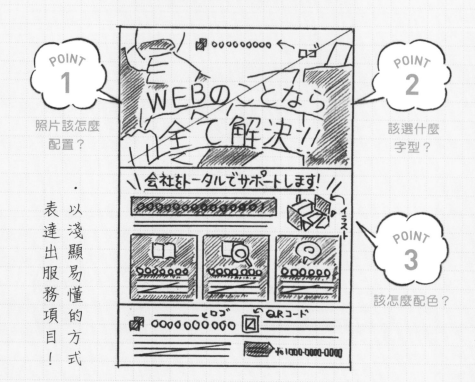

POINT 1

照片該怎麼配置？

以淺顯易懂的方式，表達出服務項目！

POINT 2

該選什麼字型？

POINT 3

該怎麼配色？

討論筆記

・使用具數位感的圖案
・要配置QR Code
・要提到遠端協助服務

需求關鍵字

・俐落　　・信賴感
・簡約　　・IT感

THINK...

我要藉由帥氣又充滿信賴感的設計，打造出為客戶增加客源的傳單。

該怎麼辦？
怎麼辦？
該怎麼辦？

\ POINT 1 /

該如何選擇主視覺照片？

考慮照片以外的素材

具數位感的圖案包括電腦、智慧型手機、螢幕、數字、波形與幾何學等。

\ POINT 2 /

該選什麼字型？

WEBのことなら

WEBのことなら

WEBのことなら

選擇能夠增添
信賴感的字型

按照業務內容選擇看起來很認真
的字型。

\ POINT 3 /

該怎麼配色？

選擇散發銳利氛圍，
且值得信賴的顏色

選擇能夠聯想到科技，既銳利又
沉穩的配色。

具親切感與簡約的設計

NG
1

簡單易讀，設計上不好不壞，但看起來很普通，是不是太保守了呢……？

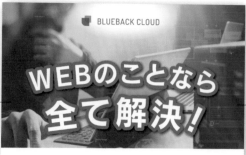

NG
2

問題！

我選擇具親切感的設計，讓人能夠輕易委託工作，但是或許應該要更現代一點？那就調整一下排版吧。

NG
1　整體過於保守……

客戶
感覺不太對？很像一般電腦教室的傳單，希望科技感更明顯一點。

設計師
我想演繹出親切的氛圍，讓人能夠輕易委託工作，但是違背了客戶期望的品味……。

NG
2　太過休閒

客戶
我在想這份設計的風格是不是太過休閒了呢？希望能夠更俐落一點。

設計師
試著調整排版，營造出更俐落的企業形象。

變更整體排版

NG
1

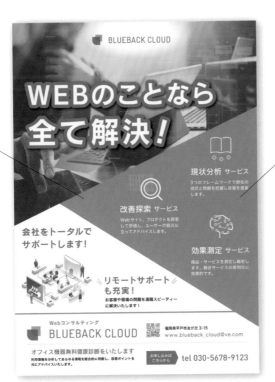

OK
1

解決！

還好調整了排版。至於服務項目的部分，或許是色塊面積過寬……？

整體排版多了躍動感很棒！但是服務項目部分似乎過於單調？希望再提升一點讓人覺得能夠信賴的要素吧。

NG
1 色塊面積過寬

客戶
希望服務項目可以再快速好懂一些……。

設計師
服務項目的色塊面積過寬，導致畫面過於單調嗎？稍微切割後整理一下好了。

OK
1 為排版增添動態感

客戶
調整過的排版俐落多了！但是希望能看起來更值得信任一些。

設計師
我透過往右斜起的線條營造出氣勢後，再配合線條切割畫面，成功營造出動態感！

將標題改成明朝體

OK 1

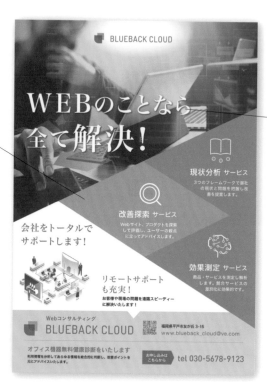

OK 2

換了字型後，整體形象就截然不同了！服務項目有分區也很不錯，但是總覺得少了點什麼……

換成明朝體果然是正確的！確實還少了點什麼，試著加點裝飾看看吧。

OK 1 變更字型

客戶

整體形象煥然一新！換成明朝體之後，看起來就正式許多了。

設計師

將字型換成明朝體後，成功營造出信賴感！字型散發出的氛圍，也是設計時的一大要素呢！

OK 2 彙整服務資訊

客戶

服務項目的部分用色塊區分後，就變得更好理解了！但是希望可以再多點巧思。

設計師

我用不同的背景色區分了各項目，但是好像還缺了什麼，再加點裝飾試試看好了。

增加漸層效果與裝飾

OK 1

看起來很有智慧！服務項目的部分很易讀，插圖的位置也恰到好處，洋溢著科技感實在太棒了！

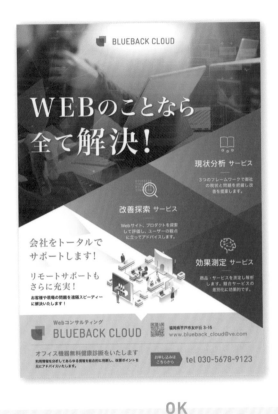

OK 2

同樣的排版也能夠透過裝飾的不同，展現出截然不同的氛圍！讓人感受到高超的智慧！

OK 1

藉漸層效果營造出空間深度

客戶

換成漸層效果後就產生分量感，讓人覺得值得信賴，色調也很有科技感，我很滿意。

OK 2

調整插圖位置並增加裝飾

設計師

將文字資訊鎖定在特定區塊，能夠避免視線不知所措。此外增加了裝飾效果，進一步演繹出理想的氛圍。

FONT

ヒラギノ明朝 StdN W6
WEBのことなら

FOT-ロダン Pro DB
改善探索 サービス

配色

CMYK
85 / 50 / 0 / 0

CMYK
20 / 10 / 10 / 0

俐落且值得信賴的設計

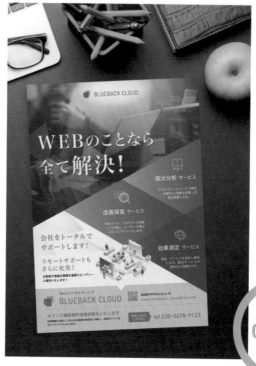

設計時必須仔細確認客戶追求的品味才行。

謝謝你！

這份傳單看起來俐落又值得信賴，讓我們能夠放心地拿給客人參考！

〈交貨時的對話〉

沒想到字型與排版會造成這麼大的影響！這下我們得更認真工作，不能辜負這份傳單所散發出的信賴感！

客戶

不能直接將一開始的討論當成一切，設計的同時必須邊思考客戶的需求，並確實表現出來才是真正的設計師！

設計師

網路行銷顧問的廣告傳單

CASE
03 》 女性SPA的服務內容

STEP 1
發包

客戶
SPA公司

委託內容
SPA的介紹傳單，希望以好懂的方式介紹服務內容，並且採用符合女性喜好的設計。店裡裝飾有許多植物等自然要素，洋溢著療癒的氛圍，主要客群是30多歲的女性。

標語
藉全身保養療癒日常疲倦　～至高無上的幸福時光～

客戶

〈發包時的對話〉

我們透過樂活空間提供療癒的SPA時光，目標客群是30多歲的女性，希望採用符合女性喜好的設計，且要以一目了然的方式介紹服務項目。

客戶

希望藉由好懂的服務資訊，增加客人上門的機會對吧！

設計師

我們有一般服務跟新娘服務等多種項目，所以也希望好好彙整一番。

客戶

START!

希望能夠打造出完美的傳單，讓客人想要來店裡「犒賞自己」。

STEP 2 >> 草稿

首先要重視吸睛要素

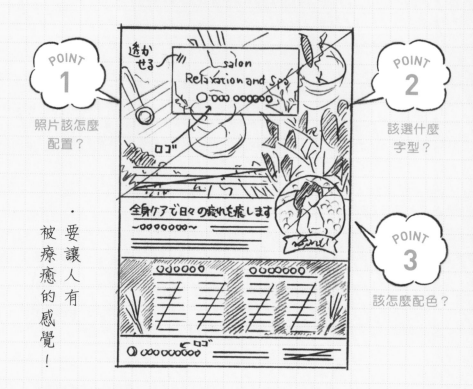

POINT 1 照片該怎麼配置？

POINT 2 該選什麼字型？

POINT 3 該怎麼配色？

要讓人有被療癒的感覺！

討論筆記
· 要配置官網
· 要配置Instagram的ID

需求關鍵字
· 符合女性喜好的設計
· 療癒
· 優雅
· 脫俗感
· 樂活
· 自然

THINK...

希望能夠打造出彷彿能獲得美好時光的傳單，
為客戶的生意盡一份心力。

該怎麼辦？
怎麼辦？

\ POINT 1 /

該如何選擇主視覺照片？

想想哪種照片會讓女性感受到療癒

蒐集了符合女性喜好並散發療癒感的照片，包括散落著葉片與花卉的自然情境、放鬆的女性照片等。

\ POINT 2 /

該選什麼字型？

至福のひと時を
　　至福のひと時を
至福のひと時を

選擇優雅且充滿女人味的字型

選擇符合「～至高無上的幸福時光～」標語的字型。

\ POINT 3 /

該怎麼配色？

選擇兼具療癒與優雅的顏色

找出讓人聯想到在高級空間享受療癒服務的配色。

凸顯符合女性喜好的照片

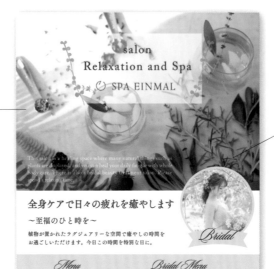

NG 1

NG 2

總覺得目前排版似乎有些單調……邊框與新娘照片也擺放怪怪的……。

問題！

設計時著重於「女人味」，但似乎塞入過多要素了。我原以為這樣可以在清楚列出服務項目之餘，強調出與新娘相關的服務……。

NG 1 排版太過單調

客戶
嗯～總覺得這設計少了點什麼……排版是不是也太過單調了？

設計師
大版面配置符合女性喜好的照片，想要強調整體形象，結果卻忽略了其他要素……。

NG 2 形象不符

客戶
不覺得只強調了標題嗎？裁切成圓形的照片，看起來也有點奇怪……整體形象也怪怪的。

設計師
我為了表現出高級與特別感，似乎塞入了過多的要素……稍微簡化一點吧。

縮小照片，強調標題

NG 1

照片縮小後感覺好多了，但還是很單調。

salon
Relaxation and Spa

◡ SPA EINMAL

This salon is a healing space where many natural things such as plants are displayed, and you can heal your daily fatigue with whole body care. There is also a bridal beauty treatment salon. Please spend a relaxing time.

全身ケアで日々の疲れを癒やします
～至福のひと時を～

植物が置かれたラグジュアリーな空間で癒やしの時間を
お過ごしいただけます。今日この時間を特別な日に。

Menu

Aroma Spa	30min.	¥5,500
Aroma Spa	60min.	¥10,500
Relaxation	120min.	¥30,000
Gold Relaxation	300min.	¥60,000
Body Relaxation	60min.	¥20,000
Face Relaxation	60min.	¥10,000
Dry Head Spa	60min.	¥10,000

Bridal Menu

Aroma Spa	30min.	¥10,500
Aroma Spa	60min.	¥20,500
Relaxation	120min.	¥40,000
Gold Relaxation	300min.	¥70,000
Body Relaxation	60min.	¥30,000
Face Relaxation	60min.	¥20,000
Dry Head Spa	60min.	¥20,000

◡ SPA EINMAL tel 060-5678-9123 WebSite www.spaeinmal.com
Instagram @spaeinmal

OK 2

解決！

照片不會搶走鋒頭，也讓標題變得更易讀。

NG 1　排版缺乏動態感

客戶

還是有點單調……再加點動態感吧。

設計師

資訊全部都縱向排列，視線不太需要移動所造成的吧？試著調整一下照片與文字的配置吧。

OK 2　調整照片的尺寸

客戶

縮小主要的照片後，標題更易看見了！

設計師

照片縮小之後，文字資訊就變明顯了。

女性SPA的服務內容

藉由排版增添動態感

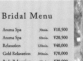

salon
Relaxation and Spa

○ SPA EINMAL

This salon is a healing space where many natural things such as plants are displayed, and you can heal your daily fatigue with whole body care. There is also a bridal beauty treatment salon. Please spend a relaxing time.

全身ケアで
日々の疲れを癒やします
〜至福のひと時を〜

植物が置かれたラグジュアリーな空間で癒やしの時間をお過ごしいただけます。今日この時間を特別な日に。

Menu

Aroma Spa	30min.	¥5,500
Aroma Spa	60min.	¥10,500
Relaxation	120min.	¥30,000
Gold Relaxation	300min.	¥60,000
Body Relaxation	60min.	¥20,000
Face Relaxation	60min.	¥10,000
Dry Head Spa	60min.	¥10,000

Bridal Menu

Aroma Spa	30min.	¥10,500
Aroma Spa	60min.	¥20,500
Relaxation	120min.	¥40,000
Gold Relaxation	300min.	¥70,000
Body Relaxation	60min.	¥30,000
Face Relaxation	60min.	¥20,000
Dry Head Spa	60min.	¥20,000

○ SPA EINMAL tel 060-5678-9123 WebSite www.spaeinmal.com
Instagram @spaeinmal

OK 1

搭配色塊的排版，讓資訊變得更清晰！但是白色的部分太顯眼，希望看起來脫俗一點。

NG 1

雖然白色的留白比較時尚，但是或許造成反效果了。

OK 1 色塊讓資訊井然有序

客戶

整體感變好了！而且確實區分了一般服務與新娘服務，看起來好懂多了！

設計師

將照片與資訊連結在一起，能夠使資訊變得更清晰易讀。

NG 1 不夠脫俗

客戶

白色區塊太明顯了，而且希望多增加點放鬆感。

設計師

看來光是白色背景沒辦法營造出隨興氣息，該怎麼做才好呢？

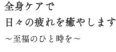

打造淺色留白，使文字成為視覺焦點

OK 1

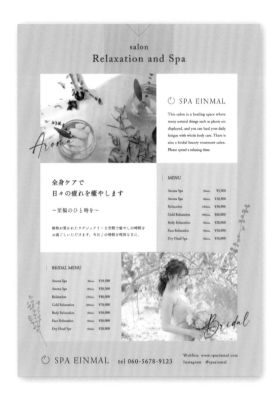

OK 2

整個畫面內斂許多！看起來脫俗又時尚，資訊也非常易懂！

盡情配置留白後，就凝聚了整個版面中的所有要素！照片搭配的手寫風字型，是營造脫俗感的一大重點！

OK 1 藉留白凝聚畫面

客戶

太棒了！充滿主題感，清新脫俗的畫面也具現代感～！

OK 2 縮減標題與內文字的級數差異，看起來更優雅

設計師

縮小文字並增添各區塊的留白，並縮減標題與內文字的級數差異，成功塑造出優雅形象！

FONT

FOT-筑紫Aオールド明朝 Pr6 R
全身ケアで日々の疲れを癒します

modernline
Aroma

配色

CMYK
20 / 10 / 5 / 0

CMYK
10 / 10 / 5 / 0

清爽脫俗的設計

優雅又脫俗的設計，似乎會很受女性客人的歡迎！謝謝你！

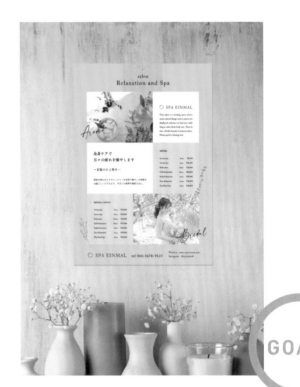

留白的配置真的很重要呢！未來在設計時，也要留意畫面中是否有多餘的要素。

GOAL!

〈交貨時的對話〉

光看就覺得很療癒，這份傳單設計得很棒喔！

客戶

設計師

留白能夠讓資訊更易懂，並使畫面更加洗練。

女性SPA的服務內容

CASE
04 » 地區活動日程傳單

STEP 1
發包

客戶
地區自治委員會

委託內容
要製作列出當地活動時程的傳單,希望是POP且歡樂的風格。活動都會辦在當地的公民館,包括親子同樂的體驗坊,目標客群的年齡層很廣。

標語
玩樂!學習!探索!

客戶

〈 發包時的對話 〉

這次想製作的是公民館的活動傳單,為了吸引闔家同歡,希望採用POP風格的設計,營造出全民歡樂的氣息。

客戶

站在地方政府的角度,會希望是大眾都會喜歡的設計吧?

設計師

沒錯。我們一直都很努力規劃出男女老少皆宜的活動,所以希望愈多人參加愈好。

客戶

START!

近來參加者有減少的趨勢,希望能夠藉傳單吸引大家,讓地區更加活絡!

STEP 2 ≫ **草稿**

洋溢歡樂氣息的設計

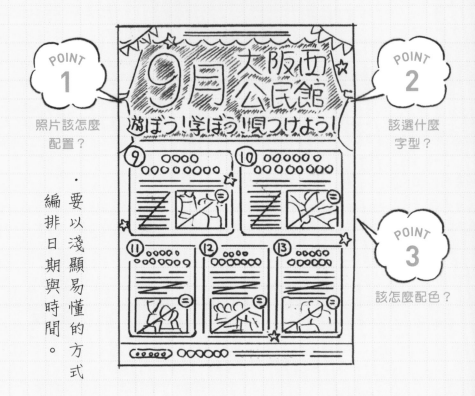

POINT **1**

照片該怎麼配置？

POINT **2**

該選什麼字型？

POINT **3**

該怎麼配色？

· 要以淺顯易懂的方式編排日期與時間。

討論筆記

· 要列出體驗坊的參加人數
· 列出公民館的電話號碼
· 最好要有季節感

需求關鍵字

· POP
· 歡樂
· 令人期待
· 可愛
· 開朗
· 目標是當地人

THINK…

設計出以歡樂為主，任誰都能夠輕易理解的傳單吧！

該
怎
麼
辦
？

怎
麼
辦
？

\ POINT 1 /

該如何選擇主視覺照片？

要配置多張照片時，照片色調必須一致

選擇能夠看清手部動作與表情，並散發體驗坊氛圍的照片。

\ POINT 2 /

該選什麼字型？

大阪西公民館

　　　大阪西公民館

大阪西公民館

選擇易懂且形象符合的
字型

選擇POP風且任誰都能夠輕易看
懂的字型。

\ POINT 3 /

該怎麼配色？

選擇可表現出活動樂趣的
色彩

以暖色調為基調，選用充滿期待
感的配色。

顯眼的標題與易懂的日期

NG 1

看起來是很歡樂，但是有點老氣。標題附近也很雜亂，星星也讓我聯想到夜晚。

NG 2

問題！

為了營造出歡樂的氣氛，配置了過多的裝飾。

NG 1 有點太嚴肅了

客戶

整體形象稍嫌生硬，且希望更具現代休閒感。

設計師

畢竟是地方政府的活動，所以我選擇了比較保守的設計……。

NG 2 雜亂且會引發誤會

客戶

標題周邊是否太雜亂了？而且星星圖案給人晚上舉辦的感覺。

設計師

星星確實產生了夜晚的錯覺……稍微減少裝飾，簡化一下設計吧。

簡化陪襯用的效果與裝飾

NG
1

OK
1

夜間活動的感覺不見了呢！簡化過後也好讀多了，但是卻有些寂寥……嚴肅感也還沒解決。

解決！

經過整理，簡化後的標題周圍看起來乾淨多了。

NG
1　散發寂寥感

客戶

簡化後有種寂寥感，而且還是有點老氣……

設計師

簡化後卻失去了熱鬧感呢。此外，這份設計的哪一部分讓客戶覺得老氣呢……

OK
1　經過簡化的裝飾

客戶

標題周圍清爽多了，少了星星後也不像夜間活動，這樣很好！

設計師

減少標題周圍的裝飾與色彩數量後，畫面就簡潔多了！拿掉星星然是正確答案！

試著調整標題的排版

OK 1

OK 2

「9月」的部分變成視覺焦點了！這個POP字型很活潑可愛，我喜歡。

將「9月」配置在正中間，盡情放大後又換了個字型，接著就朝著這個方向加強吧！

OK 1　將「9月」配置在中央

客戶
標題設計得非常好！正中央的「9月」是相當恰當的視覺焦點呢！

設計師
將「9月」配置在正中央後，視線就會自然而然看遍整體資訊。這邊還變更了色調，打造出柔和的POP風！

OK 2　變更字型

客戶
我很喜歡「9月」的字型！非常合我的胃口！

設計師
您這麼喜歡「9月」的字型啊！讓我想想看能不能活用這個字型的氛圍，做進一步的調整吧！

變更所有字型，邊框改用鬆緩線條

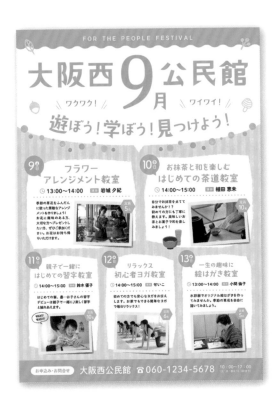

非常可愛耶！具現代感的POP字型也很棒！看起來很熱鬧！

我從「9月」的字型獲得靈感，依此整頓了所有要素後，成功獲得了符合形象的成果！

OK 1　充滿歡樂感的裝飾

客戶

哇～變得非常可愛！線條隨興的邊框與對話框裝飾，都確實表現出歡樂的氣氛。

OK 2　字體的變更

設計師

依「9月」的字型變更了整體字型，打造出極富玩心的設計！

FONT	DS照和70
	大阪西公民館
	DSそよ風
	9月

配色	CMYK 0 / 70 / 20 / 0
	CMYK 0 / 60 / 100 / 0

全民一起來的歡樂設計

這份設計的氣氛明亮又歡樂，感覺會吸引很多人拿取！

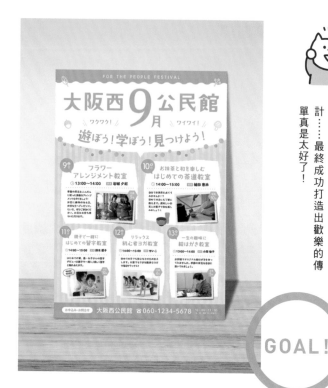

我原本因為是地區性的活動，就過於著重在人人都會喜歡的設計……最終成功打造出歡樂的傳單真是太好了！

〈交貨時的對話〉

這份傳單似乎會讓人興起「想去看一下」的念頭呢，真是太好了！我相信這份傳單肯定會引起許多人的興趣！

客戶

字型會大幅影響整體設計。未來在設計時必須確實留意字型的影響力才行。

設計師

CASE 05 » 室內家具特價傳單

STEP 1
發包

客戶
家飾店

委託內容
希望使用對比明顯的配色，並要大大強調價格，排版方面則希望用色彩清楚切割區塊。這間家飾店售有大大小小的家具以及各式家飾雜貨。

標語
清倉大拍賣

客戶

〈發包時的對話〉

這次是商品換季特賣會，所以想為特賣會製作傳單。主打商品是下殺3折的沙發，所以希望以強烈的對比度強調價格。

客戶

那我必須為價格設計出吸睛的配置法，以強調出商品的優惠感。

設計師

那就麻煩你了。雖然我們販售各式各樣的家具與家飾，但還是希望重點放在商店形象，採用簡約俐落的設計。

客戶

START!

希望能夠藉這份傳單增加來客率。

藉由特賣會的設計刺激購買慾

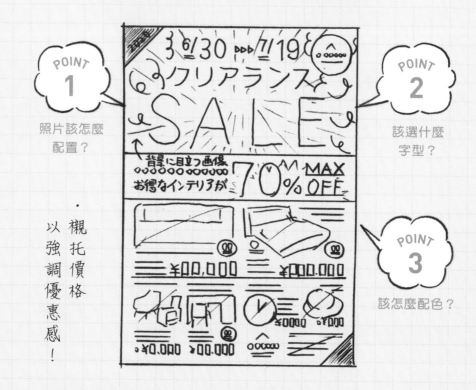

POINT 1 照片該怎麼配置？

POINT 2 該選什麼字型？

POINT 3 該怎麼配色？

· 襯托價格以強調優惠感！

討論筆記

· 強調價格
· 使用偏重的對比
· 不快點下手就買不到的優惠超值

需求關鍵字

· 清晰有力
· 簡約
· 對比度強烈
· 清爽

THINK...

要打造出簡約之餘又能夠展現特賣氣圍的設計！

室內家具特價傳單

該怎麼辦？
怎麼辦？
該怎麼辦？

\ POINT 1 /

該怎麼配置標題的背景？

想出符合特賣氛圍的設計

欲強調「特賣」時必須重視「熱鬧興奮」的要素。

\ POINT 2 /

該選什麼字型？

クリアランス SALE

クリアランス SALE

クリアランス SALE

選擇瞬間吸睛的強勁字型

找出容易引人注目的字型，以便
進一步強調「特賣」。

\ POINT 3 /

該怎麼配色？

選擇熱鬧且對比明顯的顏色

找出對比明顯，並且能夠表現出
特賣氛圍的配色吧。

極富特賣會氛圍，令人期待的熱鬧設計

NG 1

雖然很有特賣會的氣勢，但是不符合本店的形象，希望可以更簡約一點。

標題周邊的設計太過常見也不是件好事，而且整體色調似乎太偏重黃色調了……

NG 1　不符合店家形象

客戶
嗯～覺得這設計不太符合本店的形象……。

設計師
我只想著要怎麼表現出特賣會令人期待的氛圍，看來必須再跟貼近商店的形象才行。

NG 2　設計太過平凡

客戶
雖說是特賣會，實際意義是「只有現在能夠以便宜價格買到好貨」，所以希望更簡約有質感一點。

設計師

平凡的標題與偏重黃色調的配色，都太像市面上一般的特賣會傳單了，讓我稍微簡化一下吧。

調整標題周邊與背景

OK ①

NG ①

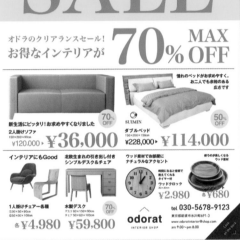

問題！

簡化之後就沒那麼眼花撩亂了！但是希望商店的形象能夠再更明顯一點。

過度意識特賣會，讓人感受不到店家的形象。

OK ①

減少色彩數量的簡約設計

客戶

背景換成單色後，整體設計簡約又易懂。

設計師

標題的背景簡化並減少色數後，確實簡約多了，但是可能過於簡單了。

NG ①

沒有表現出店內的氛圍

客戶

我們想透過傳單表現的不只有特賣商品，還希望帶有少許店內氛圍。

設計師

僅表現出特賣的手法果然不妥，必須讓人們對店本身也產生興趣才行。

在標題部分的背景配置照片

NG
×
1

OK
1

標題的文字讓人很難看清楚照片，此外也希望更強調沙發。

解決！

配置大版面的商店形象照，更清楚展現了家具特賣會的主題。

NG
1 文字配置不佳

客戶

既然都放照片了還被文字擋住，根本看不到。此外也希望沙發可以更明顯一點。

設計師

文字擋住照片，沒辦法活用照片的優點。我該怎麼調配文字與照片的比例呢？

OK
1 藉照片傳遞出形象

客戶

這個版本傳達出商店形象了，我覺得很不錯！能夠感受到店內氛圍囉。

設計師

試著將商店的形象照片配置在背景，大幅提升了家飾店的氛圍了。

換成黑體營造出更強勁的形象

OK
1

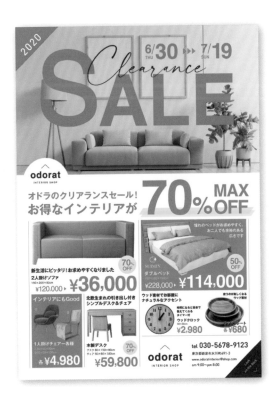

OK
2

這下不僅能夠清楚感受到家具特賣的主旨，畫面也更具層次感，很棒喔！

將紅色配置成重點色，成功營造出統一感。此外換成黑體果然是正確的！

OK
1
顧及了標題周圍的重要細節

客戶
清楚露出沙發後，一眼就可以看出是家具特賣了！

OK
2
藉配色營造出層次感

設計師
藉顏色區隔商品後，紅色就成了很棒的視覺焦點。字型換成黑體後，大幅提升了視認性。

F O N T	Helvetica Bold **SALE** A-OTF ゴシックMB101 Pro DB **オドラのクリアランスセール！**	配色		CMYK 5 / 100 / 100 / 0 CMYK 0 / 0 / 100 / 0

清楚表現出特賣，且令人印象深刻的設計

這份傳單不僅符合商店形象，還充滿視覺衝擊力，我很滿意！

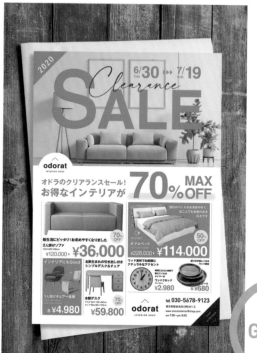

在設計時，不能只意識到特賣所需的熱鬧氣氛，還要避免損及商店形象！

〈 交貨時的對話 〉

一眼就可以看出特賣的項目，而且傳單上主色紅色的運用更讓人印象深刻。看了會覺得好像能夠買到好東西，應該能夠吸引很多客人！

客戶

思考局限於「特賣就必須散發熱鬧且便宜的氣圍」這種刻版印象，會縮限設計的廣度，我今後得多注意這方面的問題才行。

設計師

室內家具特價傳單

CASE
01 » APP開發公司的LOGO

STEP 1
發包

客戶
APP開發公司

委託內容
APP開發公司的LOGO製作。要具「閃耀」質感的驚嘆號，
設計出好用的LOGO。員工年齡層約30～40多歲，製作的
APP主要客群為成年人。

公司名稱與意義
LETZT（德文／讀音：lɛtst／意思：最終的、究極的）

客戶

〈 發包時的對話 〉

我們是很重視創意與靈感的公司，所以希望設計
出從驚嘆號出發的LOGO，並且希望散發出「究極
APP」的形象。

客戶

那麼我在設計時，就將驚嘆號當成商標擺在最前
面吧！

設計師

聽起來不錯。此外也希望是方便運用的LOGO，以
便用在APP名稱與圖示上。

客戶

START!

希望能夠透過LOGO傳遞出本公司重視的事物！

STEP 2 ≫ 草稿

重視驚嘆號的呈現方式

直

打造出簡約有型的設計！

POINT 1 照片該怎麼配置？

POINT 2 該選什麼字型？

POINT 3 該怎麼配色？

討論筆記

· 驚嘆號擺在最前面
· 仿效方形的APP圖示

需求關鍵字

· 閃電　　 · 簡約有型
· 發想　　 · 強勁

THINK...

讓我來創造表現出「閃耀」的LOGO吧！
此外也要能夠用在APP圖示上才行。

\ POINT 1 /

該怎麼處理LOGO的圖案？

驚嘆號

IT類

方形的
APP圖示

智慧型手機

極致

仔細思考公司名稱與服務的由來與概念

這裡要開始思考擺在最前面的驚嘆號要如何商標化，此外該怎麼將「最終的、究極的」反映在LETZT上。

\ POINT 2 /

該選什麼字型？

LETZT

LETZT

LETZT

選擇具IT企業感的
洗練字型

選擇現代俐落感的字型。

\ POINT 3 /

該怎麼配色？

搭配具IT氛圍的色彩

這裡要為LOGO增添色彩。配色時要特別留意符合IT氛圍的「閃耀」感。

藉細緻帶有圓潤感的字型營造洗練氛圍

NG 1

看了沒什麼感覺。有型是有型，看起來卻很單調……希望具備更強烈的風格。

NG 2

! LETZT

問題！

因為是 IT 類的公司，所以選擇了洗練的氛圍，但是或許字型粗一點比較好。

NG 1 不符合形象

客戶
嗯～和我想像的不太一樣。看起來是有型，但是太過空蕩蕩了……

設計師
細緻且帶有圓潤感的字型，能夠營造出俐落的氛圍，但是好像不適合用在這裡。

NG 2 對客戶的理解不足

客戶
我是希望可以設計得很有型，但是重視「強勁」大於「優美」比較符合本公司的形象喔。

設計師
看來我對客戶的理解不足。換成偏粗的字型，打造出更具分量感的設計吧。

APP開發公司的LOGO

選擇較粗且縱長的字型

OK
1

OK
2

!LETZT

看起來強而有力，相當顯眼！比之前好多了。

解決！

換成粗字型後形象就翻轉了，即使字型較粗，只要搭配縱長變化，也能夠設計的很有型。

OK
1 換成粗字型

客戶
文字變粗後，力道就出來了！繼續保持的話，似乎可以設計出顯眼的LOGO。

設計師
我換成較粗的字型後，就改變了整體形象。

OK
2 選擇縱長的字型

客戶
雖然字型變粗，卻沒有損及帥氣感，看起來很棒。

設計師
就算字型較粗，只要選擇縱長類的變化，同樣會散發出時尚帥氣感。字型的選擇果然很重要。

STEP 5 》 **三校**

微調商標與LOGO細節

LETZT

已經很有感覺囉！這個充滿閃耀感的驚嘆號，也變得很像原創圖標了！

因為公司很重視「閃耀」，所以我就決定將驚嘆號的上半部調成大正方形，此外也微調「E」與「Z」的形狀以強化整體感。

OK 1　洋溢原創感的商標

客戶
驚嘆號變成正方形後，原創感就大增。仿效APP圖示的創意也很厲害！

設計師
我在設計驚嘆號的時候，試著仿效APP圖示的形狀，結果看起來就像原創的商標。

OK 2　細部微調

客戶
仔細一看，原來「E」與「Z」也經過調整了，連這些小細節都顧慮到，真是細心！

設計師
LOGO的文字可不能Key上去就好，必須確實調整，透過精細的作業營造出整體感。

文字部分也運用方形設計

OK
1

 LETZT

OK
2

文字的藍色方塊，成了很好的視覺焦點！整體看起來很棒！我很喜歡。

藍色方塊的效果很好！配置在文字中，就能夠在維持簡約風格之餘，表現出閃耀的視覺效果。

OK
1 很有意義的視覺焦點

客戶
將藍色方塊塑造成視覺焦點是很棒的想法，確實表現了本公司的名稱概念。

OK
2 傳遞出公司概念的設計

設計師
順利地將客戶追求的關鍵字「閃耀」與「APP」結合在一起！

F O N T

TradeGothic LT Bold Regular
LETZT

配色

CMYK
0 / 0 / 0 / 100

CMYK
80 / 20 / 0 / 0

強勁有型的LOGO

LOGO融合了公司名稱的意義與服務，我很滿意喔。

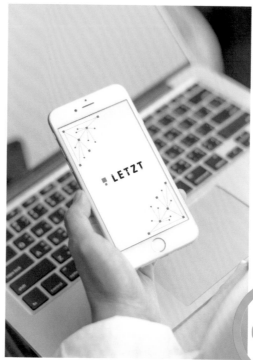

設計LOGO時必須謹慎地賦予其意義才行。

GOAL!

〈交貨時的對話〉

不僅是重視外觀而已，連本公司的精神都一併發揮出來，我非常高興，希望能夠長久使用。

客戶

設計LOGO時，讓字型與外觀等所有要素都各具意義，才稱得上是「究極的LOGO」呢。

設計師

APP開發公司的LOGO

CASE
02 » 宅配服務的LOGO

STEP 1
發包

客戶
物流公司

委託內容
物流公司的LOGO製作，希望是一般物流公司不常見的簡約
設計，並希望透過極富特色的LOGO增加客源。

公司名稱與意義
DASH CARRY（自創語／意義：快速運輸）

客戶

〈發包時的對話〉

我們將新推出宅配服務，所以要針對這項服務設
計LOGO。由於比較晚踏入市場，所以希望是簡約
且極富特色，與其他物流公司截然不同的LOGO。

客戶

那麼我會先調查其他物流公司的LOGO的！

設計師

麻煩你了。此外我們想積極運用Instagram宣傳，
所以也希望亮眼一點。

客戶

START!

**希望能夠透過簡約且具特色的LOGO，讓人們記
住這項服務並選用。**

STEP 2 ≫ 草稿

以「富特色的圖案」與「簡約設計」為主軸

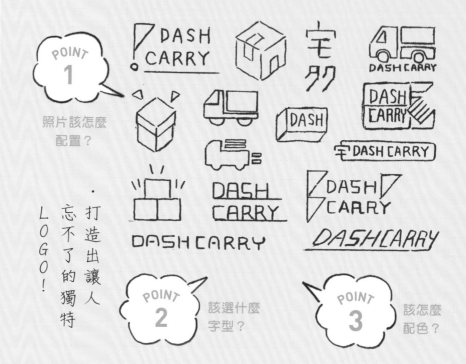

POINT **1** 照片該怎麼配置？

· 打造出讓人忘不了的獨特 LOGO！

POINT **2** 該選什麼字型？

POINT **3** 該怎麼配色？

討論筆記

· 具特色
· 要用在Instagram
· 是新服務，知名度不足

需求關鍵字

· 簡約　　· 特色
· 現代　　· 特徵明顯

THINK...

得設計出簡約且具特色的LOGO，反映出公司名稱所代表的「快速運輸」精神！

\ POINT 1 /

該怎麼配置LOGO的圖案？

> 該怎麼辦？
> 怎麼辦？

使用「宅配便」這個漢字

要具備速度感

運輸貨物的是人

使用箱子的工作

會用貨車運輸貨物

仔細思考公司名稱與服務的由來與概念

要使用能感受到「宅配便」的圖案，並要包含DASH CARRY（快速運輸）背後的速度感。

\ POINT 2 /

該選什麼字型？

DASH CARRY

DASH CARRY

DASH CARRY

選擇線條簡單的字型

依照圖標與文字的形象，選擇線條簡單的字型。

\ POINT 3 /

該怎麼配色？

通用性高的基本色

用基本的黑色製作。

用貨車代表宅配，用線條表現速度

NG1

怎麼看起來隨處可見……我希望設計得更有趣一點，不要讓人看過即忘。

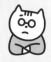

NG2

看來提到宅配就想到貨車的思路太過簡單了。該怎麼做才能夠有趣呢？

DASH CARRY

NG 1　想法過於直接，缺乏視覺衝擊力

客戶
其他同業的LOGO也很常使用貨車，希望能夠更清楚表現出宅配需求。

設計師
直接使用宅配必備工具「貨車」的圖案，已經太過普遍了……

NG 2　沒有確實表現出名稱的意義

客戶
這有……速度感嗎？圖標的貨車感覺也沒在動。

設計師
我在名稱下面配置線條以表現速度感，展現出公司名稱中的「快速運輸」。

以宅配的「宅」為主軸的設計

OK 1

將漢字圖像化的設計非常有趣！是在外面很少看到的特別設計，真是太棒了！

宅

DASH CARRY

OK 2

解決！

直接改掉圖案果然是正確的，接下來要再多點變化才行。

OK 1 令人印象深刻的特別設計

客戶

這下果然成為一般看不太到的特別設計！總覺得只要看過就忘不了！

設計師

我重新檢視調查結果後，做出與其他公司有明確區隔的LOGO。

OK 2 變更圖案

客戶

選用漢字真棒，這下一眼就看得出是宅配了！我想這在外面應該很少見。

設計師

我試著將宅配的「宅」圖像化，果然做出了效果。

將整體商標設計得猶如人體

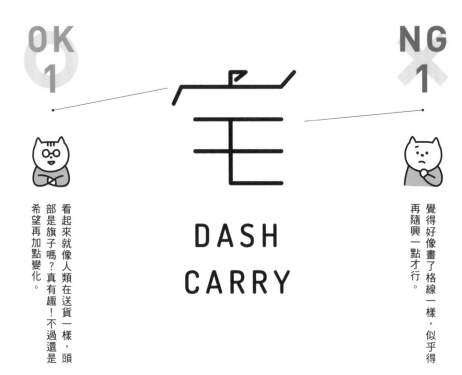

看起來就像人類在送貨一樣，頭部是旗子嗎？真有趣！不過還是希望再加點變化。

覺得好像畫了格線一樣，似乎得再隨興一點才行。

DASH
CARRY

OK
1 商標擬人化

客戶
漢字看起來就像是人在送貨，相當有趣！將文字設計得猶如人類後，就不由自主感到親切。

設計師
我按照送貨的模樣將文字擬人化，打造出象形文字般的效果，增添了視覺衝擊力！

NG
1 稍嫌一板一眼

客戶
整體看起來相當不錯了，但是有種太過一板一眼的感覺，這部分希望稍微調整一下。

設計師
調整看看宅的部首「宀」處留白，或許看起來會隨興一點。

配置留白，增添輕鬆感

DASH
CARRY

既像文字又像圖形，這種簡約的設計很現代！我很喜歡！

賦予其適當的輕鬆感，整體就大加分了。適度的留白，反而融合了文字與圖形。

OK
1 留白使其更脫俗

客戶
切開文字後看起來相當脫俗，同時還提升了速度感！非常棒！

OK
2 加粗文字，
使其更顯眼

設計師
我稍微加粗文字以增添視認性，使LOGO更簡單，也增加吸睛度。

FONT
Dosis Bold
DASH CARRY

配色

CMYK
0 / 0 / 0 / 100

簡約時尚又極富特色的LOGO

這個LOGO特色鮮明又兼顧時尚感，真是太完美！非常謝謝你！

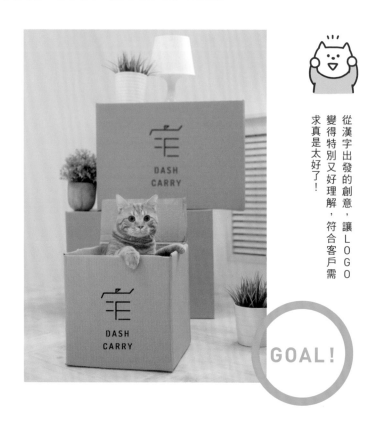

從漢字出發的創意，讓LOGO變得特別又好理解，符合客戶需求真是太好了！

GOAL!

〈交貨時的對話〉

這個LOGO相當特別，還確實傳遞出公司名稱DASH CARRY的意義。將漢字圖像化的這個創意真的很棒。

客戶

想要傳遞出服務的特色，圖案的選擇就格外重要。設計時的頭腦也必須靈活一點才行！

設計師

宅配服務的LOGO

CASE
03 » 瑜珈教室的LOGO

STEP 1
發包

客戶

客戶
瑜珈教室

委託內容
希望是線條明顯，清爽簡約的舒適設計。這間瑜珈教室的講師年齡層約30～35歲，客群包括模特兒等，在Instagram上很紅。

店名與意義
bellus（拉丁語／讀音：[ˈbɛl.lus]／意義：美麗的）

〈發包時的對話〉

我們是最近很紅的瑜珈教室，想要打造出俐落簡約的LOGO，並且要符合女性的喜好。

客戶

設計師

要像瑜珈美體一樣毫無贅肉的簡約形象對吧？

沒錯。我們的瑜珈教室經常出現在Instagram，如果有引人注目的特色LOGO，想必會吸引更多人的好奇心。

客戶

START!

希望透過Instagram看見我們LOGO的人，在街上實際看到LOGO時會想拍照上傳，形成無限循環的宣傳！

以文字為主的簡約設計

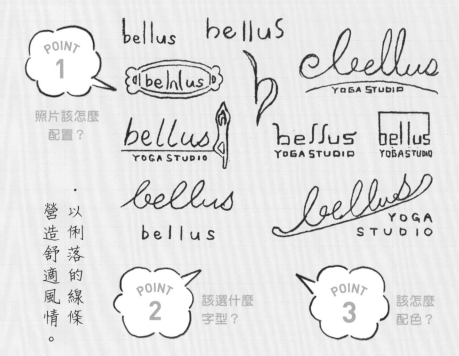

・以俐落的線條

・營造舒適風情。

討論筆記

・希望吸引人們上傳到Instagram
・要激發女性的興趣
・美化身心的瑜珈

需求關鍵字

・簡約　　　・清爽
・舒適
・符合女性喜好的設計

THINK...

讓我設計出有特色又舒適的LOGO，吸引大家上傳到Instagram上吧！

\ POINT 1 /

該怎麼配置LOGO的圖案？

| 富瑜珈特徵的姿勢 | 瑜珈教室 | 柔軟度 |

| 美容 | | 健康 |

仔細思考公司名稱與服務的由來與概念

為「美麗的」bellus選擇手寫字體，再搭配能夠表現出瑜珈感的圖案。

\ POINT 2 /

該選什麼字型？

bellus

bellus

bellus

選擇形象纖細的字型

按照瑜珈的形象，選擇纖細的優美字型。

\ POINT 3 /

該怎麼配色？

選擇簡約時尚的顏色

文字使用黑色，並依其決定圖案的配色。

搭配瑜珈姿勢的剪影就一目了然

NG 1 ✕

NG 2 ✕

雖然有清楚表現出瑜珈教室，但是看起來很老舊過時，我希望能更具現代感。

bellus

問題！

確實是傳達出形象了，但是設計風格有問題。

NG 1 照片太小

客戶
這設計會不會太過時，能不能再多一點現代感呢？

設計師
看來不合客戶的喜好，那麼該怎麼加強現代感呢？

NG 2 沒有真正表現出瑜珈感

客戶
我希望進一步表現出柔軟優美的瑜珈氣息。

設計師
改用更富柔軟優美質感的手寫體吧。

將文字改成手寫體

NG
1

OK
1

bellus

非常好！這個字型就很有現代感了！但是還是不夠好，會不會是人型圖案太多餘了呢？

解決！

改成手寫體後就較有現代感了，不過瑜珈目前已相當普及，相較於圖案的易懂性，放鬆感或許更重要。

NG
1 圖案不夠好

客戶
字型已經很好了，但是感覺還是不太對。我在想後面的人型圖案，是不是拿掉比較好呢？

設計師
我為了傳遞出「瑜珈」而選擇了插圖，但是或許應該更重視外型？

OK
1 手寫體增添了時尚感

客戶
換成手寫體就大幅提升了舒適感！這個版本很富現代感，我很喜歡！

設計師
變更字型後就營造出現代感了！再稍微調整文字的形狀，不曉得會有什麼效果呢？

將手寫體字型改造成抽象LOGO

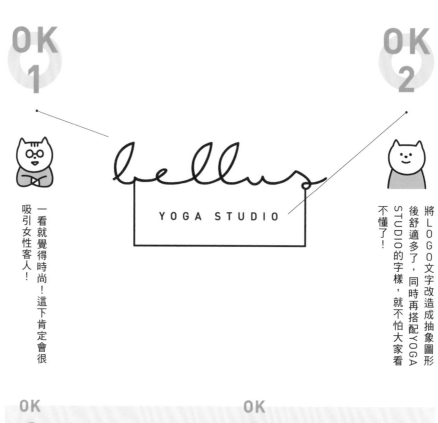

一看就覺得時尚！這下肯定會很吸引女性客人！

將LOGO文字改造成抽象圖形後舒適多了，同時再搭配YOGA STUDIO的字樣，就不怕大家看不懂了！

OK 1　文字抽象化

客戶

雖然光看LOGO會唸不出店名，但是非常時尚！我追求的就是這樣的LOGO！

設計師

我拋開了可讀性，將文字抽象化以打造舒適感，看來很受客戶的青睞呢！

OK 2　藉副標補足資訊

客戶

邊框中的YOGA STUDIO字樣也很棒，這樣一眼就可以知道提供什麼樣的服務了。

設計師

因為降低了店名的可讀性，所以就用副標彌補資訊的不足。

瑜珈教室的LOGO

以瑜珈用的墊子為概念，微調形狀

OK 1

YOGA STUDIO

OK 2

賦予方形圖案「瑜珈用的墊子」這個概念的做法真是太棒了！我非常滿意！

設計LOGO時，確實傳遞資訊是很重要的，但也必須視用途調整。像這裡就重視吸睛程度，會特別追求令人著迷的可愛感。

OK 1 暗藏概念的LOGO

客戶
聽到設計師說下面的方形是「瑜珈用的墊子」時，我才恍然大悟！真是了不起的創意！

OK 2 極富特色的吸睛設計

設計師
成功打造出完全以線條組成的特別LOGO了！設計LOGO時，難免也會有必須首重氣氛的時候呢。

F O N T

DINPro Medium
YOGA STUDIO

Good Karma demo

配色

CMYK
0 / 0 / 0 / 100

完全以線條組成，極富特色的時尚LOGO

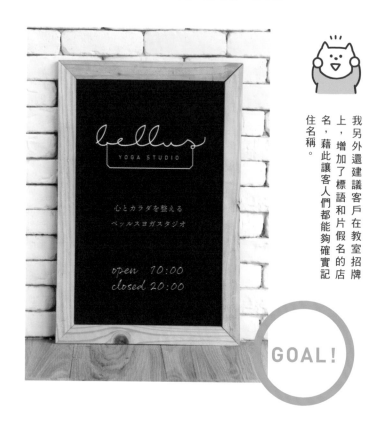

即使LOGO本身首重時尚感，也可以透過副標與標語，讓人看懂服務內容，實在是太棒了。

我另外還建議客戶在教室招牌上，增加了標語和片假名的店名，藉此讓客人們都能夠確實記住名稱。

〈交貨時的對話〉

> 我非常喜歡這個LOGO，但是難免擔心大家看不懂店名，所以你額外的建議真的幫了我大忙。

客戶

設計師

> 對設計師來說，並非設計完後就沒事了，也必須適度提出建議，幫助客戶進一步活用自己的高標才行。

CASE
04 » 精釀啤酒的新品LOGO

STEP 1
發包

客戶
製造＆銷售精釀啤酒的公司

委託內容
精釀啤酒商品的LOGO製作，希望採用讓人可輕易購買的POP風LOGO。這是飲料公司首次推出的精釀啤酒，也是員工數很少的新公司。

商品名稱與意義
reluire（法語／意思：璀璨、光亮）

客戶

〈發包時的對話〉

這次要製作本公司首次推出的精釀啤酒LOGO，希望可以使用讓人可以輕易下手購買的POP風LOGO，並成為大家一起歡聚喝酒時的選擇。

客戶

大家一起歡聚喝酒這個概念很棒呢！我會努力設計出帶有這種歡樂氛圍的LOGO的。

設計師

嗯嗯，請務必表現出飲用啤酒時的快樂心情！

客戶

START!

我對敝公司首次推出的精釀啤酒充滿期待，希望設計出的LOGO也能表現出我們的意念！

STEP 2 ≫ **草稿**

重視光輝的太陽設計

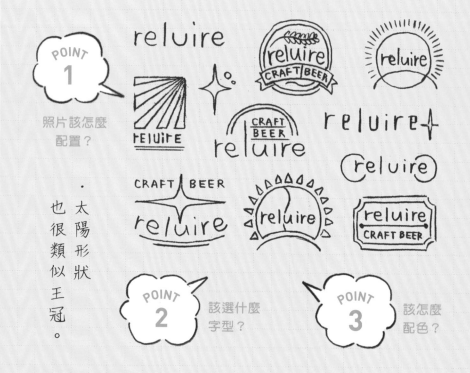

POINT 1 照片該怎麼配置？

・太陽形狀也很類似王冠。

POINT 2 該選什麼字型？

POINT 3 該怎麼配色？

討論筆記

・讓人能夠輕易下手的LOGO
・商品名稱的意思是「璀璨」、「光亮」
・客戶非常喜歡酒

需求關鍵字

・POP　　・期待
・親切感　・光輝
・歡樂

THINK...

我得設計出讓人聯想到飲酒樂趣的LOGO！

該怎麼辦？
怎麼辦？

\ POINT 1 /

該怎麼配置LOGO的圖案？

| 啤酒杯 | 太陽 | 乾杯 |

| 光芒 | 星星 |

仔細思考公司名稱與服務的由來與概念

reluire的意思是「璀璨、光亮」，所以要打造出充滿光輝的形象。客戶要求的關鍵字包括「歡樂、期待」，因此太陽的光輝應該比夜晚的星星更適合……。

\ POINT 2 /

該選什麼字型？

reluire

選擇歡樂且POP的字型

選擇POP風的歡樂字型，表現出大家歡聚、期待的心情。

\ POINT 3 /

該怎麼配色？

選擇能夠表現商品風格的配色

配色時可以選擇充滿啤酒感的色彩為基底。

以光輝與歡樂為主軸設計的LOGO

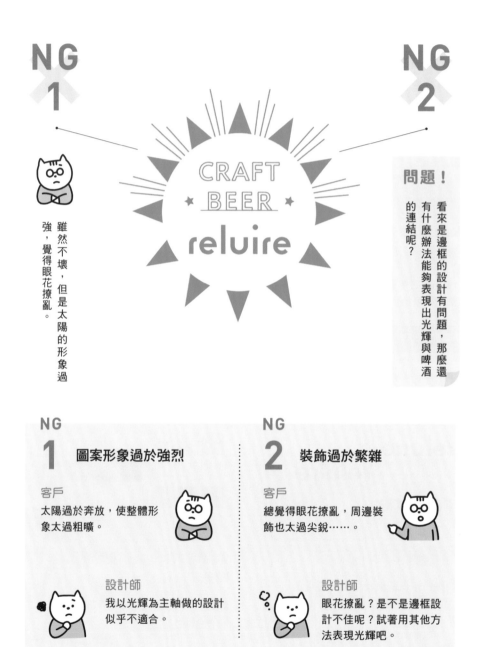

NG 1

雖然不壞，但是太陽的形象過強，覺得眼花撩亂。

CRAFT BEER ★ ★

reluire

NG 2

問題！

看來是邊框的設計有問題，那麼還有什麼辦法能夠表現出光輝與啤酒的連結呢？

NG 1 圖案形象過於強烈

客戶
太陽過於奔放，使整體形象太過粗曠。

設計師
我以光輝為主軸做的設計似乎不適合。

NG 2 裝飾過於繁雜

客戶
總覺得眼花撩亂，周邊裝飾也太過尖銳……。

設計師
眼花撩亂？是不是邊框設計不佳呢？試著用其他方法表現光輝吧。

Chapter 05 ｜ LOGO（商標）

改以線條表現光輝與光芒

NG
✕
1

OK
◯
1

CRAFT ✦ BEER

reluire

僅用線條表現光輝與光芒滿不錯的！但是還是覺得不夠到位，也希望啤酒感更重一點。

解決！

成功以單純的線條表現出光輝了。接著再加上充滿啤酒泡泡般的效果裝飾吧！

NG
1 啤酒感不足

客戶
總覺得有所欠缺，希望可以強化啤酒感。

設計師
我以為LOGO的顏色足以表現啤酒感，但或許應該再加點與啤酒相關的要素才行。

OK
1 簡約的表現手法

客戶
就算只剩下線條，也能夠確實感受到光輝，我很喜歡這種清爽的視覺效果。

設計師
客戶喜歡光輝的表現手法呢！採用簡約設計果然是正解！

STEP 5 ≫ 三校

同時象徵啤酒泡沫與雲朵的設計

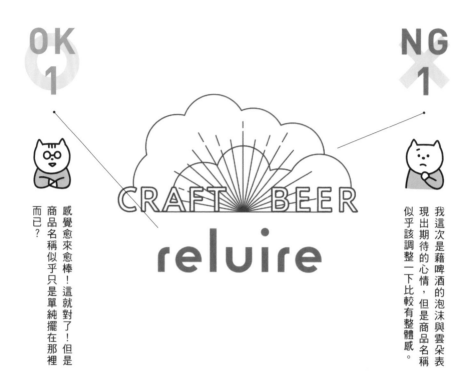

OK
1

感覺愈來愈棒！這就對了！但是商品名稱似乎只是單純擺在那裡而已？

NG
1

我這次是藉啤酒的泡沫與雲朵表現出期待的心情，但是商品名稱似乎該調整一下比較有整體感。

OK
1 增加啤酒要素

客戶

加上了啤酒泡沫與雲朵後，設計變得非常棒！沉穩的色彩也很有精釀啤酒的氣息。

設計師

我想到喝啤酒時情緒最高漲的時候，正是泡沫不斷升起的瞬間，因此便靈光乍現，成就了很有感覺的設計！

NG
1 商品名稱的表現不足

客戶

商品名稱看起來很像只是單純擺著而已，希望再費點工夫去設計。

設計師

看來必須按照完成的部分再進一步調整商品名稱的設計才行。

微調商品名稱

OK
1

OK
2

確實表現出飲用啤酒時的興奮感！我很喜歡！

我將「し」與「i」字型做了視覺調整，整體商品名稱則增添了圓角，看起來就非常像樣了！

OK 1 精準表現出形象

客戶
商品名稱配置成拱狀後，讓人不禁跟著微笑。這是個確實表現出期待感的歡樂LOGO！

OK 2 調整比例後就到位了

設計師
我仔細調整既有字型的細節，透過細部的設計提高了作品的完成度。

F O N T	Reross Quadratic **reluire** A P-OTF A1ゴシック StdN B **CRAFT BEER**

 配色 CMYK
40 / 60 / 60 / 0

休閒又歡樂的LOGO

兼具休閒感與期待感真的很棒！似乎提高了飲用啤酒的樂趣！

大膽調整表現手法，設計起來反而更順手！

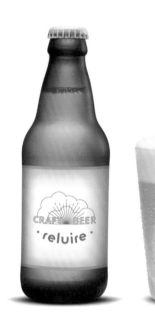

GOAL！

〈交貨時的對話〉

這LOGO似乎讓啤酒更美味了，我真高興！真想盡快和大家一起乾杯，享受這瓶啤酒呢！

客戶

如果堅持最初的設計，就沒辦法獲得現在的成果。想要端出好的設計，就要使盡全力思考，同時也要具備適時轉換方向的勇氣。

設計師

CASE
05 » 洗髮精的新品LOGO

STEP 1
發包

客戶

客戶
製造、販售洗髮精的公司

委託內容
植物系洗髮商品的LOGO製作，希望是使用植物圖案的自然優雅設計。這款洗髮精的製造商深受美髮業界喜愛，旗下商品常見於各大美髮沙龍等，這次是首款萃取自植物的商品。

商品名稱與意義
guarigione（義大利文／讀音：gwari'dʒone／意思：療癒）

〈發包時的對話〉

> 這是敝公司首款萃取自植物的洗髮精，所以需要製作商品LOGO。設計時希望是能夠清楚感受到植物由來的自然風設計。

客戶

設計師

> 看來要以植物為設計重心，打造出符合女性喜好的設計呢。

> 沒錯。此外因為我們有很多顧客是美髮沙龍行業，所以希望走優雅路線，才適合美髮沙龍的時尚空間。

客戶

START!

這款商品將會影響未來的公司方針，所以希望是能夠讓商品令人印象深刻的完美LOGO。

STEP 2 >> 草稿

藉由植物打造出優美的設計

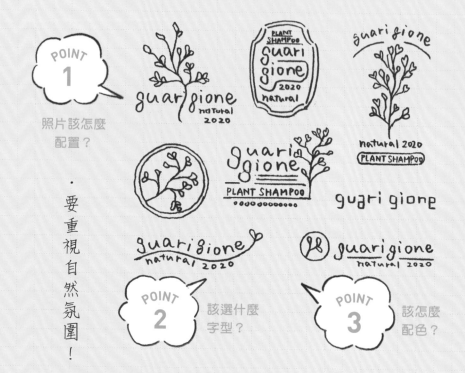

・要重視自然氛圍！

討論筆記

・使用植物圖案
・希望藉此賦予商品時尚感，光是放著就能夠為空間加分

需求關鍵字

・自然　　　・療癒
・優雅　　　・時尚
・高級感

THINK...

將植物圖案配置在中心，打造出簡約的設計吧！

\ POINT 1 /

該怎麼配置LOGO的圖案？

植物

絲滑秀髮

陶醉的表情

沐浴

手寫質感

仔細思考公司名稱與服務的由來與概念

商品萃取自植物，所以要選擇葉片類的植物圖案。並且搭配自然風格，以表現出商品名稱guarigione的「療癒」。

\ POINT 2 /

該選什麼字型？

選擇散發自然風情的字型

選擇能夠與植物圖案風格相融的字型。

\ POINT 3 /

該怎麼配色？

找出自然風格的配色

依萃取自植物的商品，選擇散發自然風情的配色。

藉手寫風表現出自然氣息

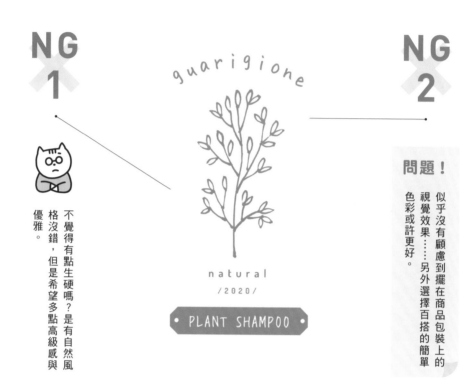

NG 1

不覺得有點生硬嗎？是有自然風格沒錯，但是希望多點高級感與優雅。

問題！

似乎沒有顧慮到擺在商品包裝上的視覺效果……另外選擇百搭的簡單色彩或許更好。

NG 2

NG 1　方向性不同

客戶
植物圖案是不錯，但是希望能看起來更高級更優雅一點。

設計師
我只顧著自然風情，結果有點搞錯方向了。

NG 2　顏色很難搭

客戶
我想你應該是為了自然風格而選擇綠色，但是我希望換個更通用的顏色。

設計師
對喔！畢竟現在也還不確定要怎麼配置在實際商品上面呢。

試著換成優雅的邊框

NG 1

感覺不錯！但是商品字型可能需要多點隨興感會比較好……

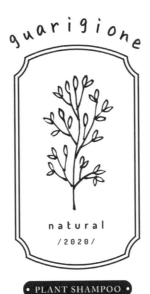

OK 1

解決！

追求自然風情未必就要使用綠色！這裡透過單一黑色與邊框，凝聚了整個畫面的元素。

NG 1 字型形象不符

客戶
商品名稱的字型可以換一下，看看效果怎麼樣嗎？

設計師
這個字型與邊框風格似乎不合，找找看有沒有優雅的手寫風字型吧。

OK 1 藉色彩與邊框
演繹出優雅

客戶
邊框形狀很棒耶。換成黑色後散發出冷冽的優雅氣息，感覺是個滿好用的LOGO。

設計師
邊框有助於襯托圖案，黑色則有效收斂整體要素。

將手寫體變形成抽象的LOGO

OK
1

NG
1

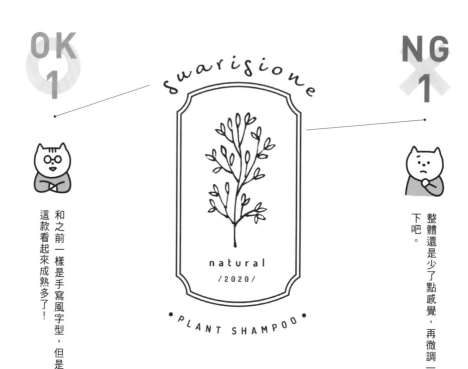

這款看起來成熟多了！
和之前一樣是手寫風字型，但是

整體還是少了點感覺，再微調一下吧。

OK
1 變更了字型

客戶
即使同屬手寫風字型，仍然能夠產生如此大的差異！看起來很棒！

設計師
稍微變形的流暢手寫風字型，能夠在無損自然風格的同時增添成熟氣息。

NG
1 整體感不佳

客戶
不覺得整體感有點差嗎？看起來有點四散。

設計師
覺得整體還是少了點感覺，再稍微加工微調吧。

試著進一步微調

OK
1

去掉累贅的裝飾要素後，看起來更好了！我很喜歡喔！

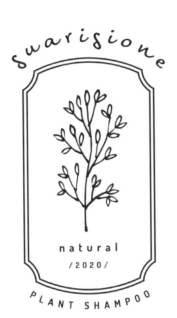

OK
2

雖然只做了微調，整體形象卻大相逕庭！

OK
1 拿掉多餘的裝飾

客戶

少了一些小圓點，看起來清爽多了。

OK
2 整體感更佳

設計師

按照整體感調節留白與線條粗細等細部的比例，就形成了優美的一致性。

F
O
N
T

Tornac
suarisione

Dosis SemiBold
PLANT SHAMPOO

配色

CMYK
0 / 0 / 0 / 100

自然優雅的LOGO

看起來簡約又時尚，印在包裝後看起來又更棒了！

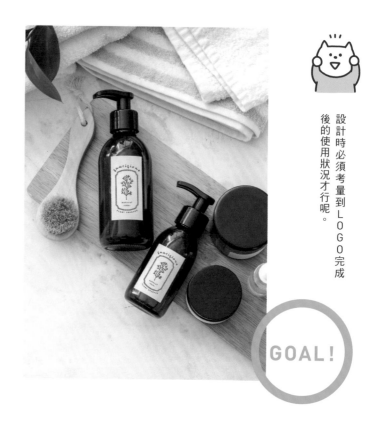

設計時必須考量到LOGO完成後的使用狀況才行呢。

GOAL!

〈 交貨時的對話 〉

> 這份設計很適合我們的新商品，是非常優秀的LOGO，感覺擺在美髮沙龍場所也會很亮眼。

客戶

> 在製作LOGO時有許多層面必須考量，包括用來展現LOGO的工具、與包裝的協調感、未來的色彩搭配等。

設計師

CASE 01 ≫ 科技公司的公司簡介

STEP 1
發包

客戶

客戶
科技公司

委託內容
製作科技公司的公司簡介小冊子,希望排版時有效運用企業色彩,讓人能夠閱讀得津津有味。這是全部員工約100名的科技公司。

標語
打造為人們帶來幫助的事物。

〈發包時的對話〉

> 我們要製作的是介紹公司的小冊子,希望排版能夠吸引人們來閱讀內容,並要講究整體視覺與文字的比例。

客戶

設計師

> 那麼我就朝著整頓圖文,增加內文易讀性的方向去做吧。其他還有什麼需求嗎?

> 我想想……那麼我還希望有效運用企業色彩,打造出帶有趣味性的設計。

客戶

START!

希望能夠將公司風氣與存在意義傳遞給新鮮人與優秀求職者,讓他們能對本公司感到興趣。

優美易讀的排版

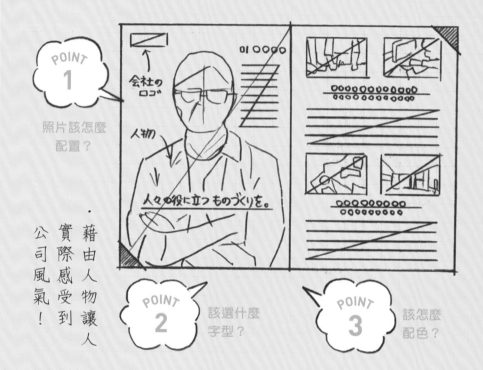

POINT 1 照片該怎麼配置？

POINT 2 該選什麼字型？

POINT 3 該怎麼配色？

藉由人物讓人實際感受到公司風氣！

討論筆記

・企業色彩是淺綠色
・要有效運用企業色彩
・會提供照片
・公司風氣是鼓勵挑戰

需求關鍵字

・易讀性　　・帥氣
・具玩心

THINK...

藉由優美的排版，打造出易讀的小冊子，
以傳達出公司的魅力！

\ POINT 1 /

該如何選擇主視覺照片？

選擇能夠傳達公司理念的照片

員工訪談頁要使用的人物照片，要特別重視表情才行。視線、姿勢與拍攝角度
等稍有變動，都會產生截然不同的形象。

\ POINT 2 /

該選什麼字型？

人々の役に立つもの作りを。

人々の役に立つもの作りを。

人々の役に立つもの作りを。

選擇長文也很好閱讀的
字型

為了吸引人們確實閱讀內文，選
擇不會太特殊的好讀字型。

\ POINT 3 /

該怎麼配色？

以企業色彩為主軸

找出能夠襯托企業色彩「淺綠
色」的配色。

簡約易懂的排版

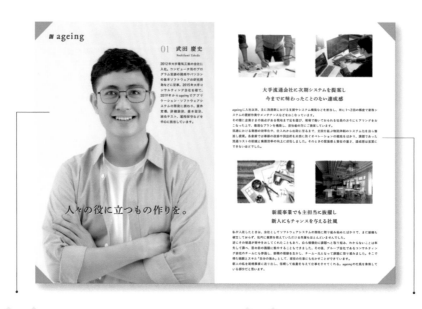

 NG1 版面是井然有序，但是希望再多點玩心。此外也建議再多用點企業色彩。

 NG2 我很重視圖文的易讀性，但是顯然得多點新鮮感才行。那就試著放手一搏吧。

NG 1 過於整齊

客戶
雖然整理得很漂亮，卻有點過度整齊了，希望能夠多點玩心。

設計師
我在排版時特別留意文章的易讀性，結果卻少了趣味性。接下來設計時大膽一點吧。

NG 2 沒有確實活用企業色彩

客戶
企業色彩相當不明顯，希望增加使用的範圍。

設計師
該怎麼進一步活用企業色彩呢……。

大膽使用黑白照片

 NG1 版面是特別多了，但是將文字壓在臉上感覺很不好。黑白照片是比較帥氣，但是版面是否過大了呢？

 NG2 我太過重視玩心，結果對整體版面的重要順序欠缺考量……文章也變得不太好閱讀了。

NG 1 人物照片的配置欠佳

客戶

把文字擺在臉上的感覺很不好耶！希望設計時可以貼心一點。此外照片尺寸是否過大了？

設計師

我過度重視視覺效果，忘記考量到其他人看到後的心情。得反省才行。

NG 2 文章很難閱讀

客戶

總覺得畫面很雜亂，文章變得很不好讀，而且人物照片有必要擺在兩處嗎？

設計師

換成黑白照片並增加企業色彩了，卻反而損及內文的易讀性。

Chapter 06 | PAMPHLET（小冊子）

縮減人物照片數量後並增加留白

OK 1　整體感瞬間變好了！但是正中央的四張照片太顯眼了，此外如果多點玩心更好……

NG 1　這裡藉由增加的留白面積，凝聚了整體要素。但是那4張照片太醒目，不要擺在中央或許比較好？此外客戶說的玩心到底是什麼呢？

OK 1 意識到留白的排版

客戶
增加留白後看起來清爽許多了！感覺很好，但是再增加一點玩心會更好。

設計師
縮小照片再增加留白後，成功凝聚了畫面中的要素！不過我該怎麼表現出玩心呢……

NG 1 畫面被切斷了

客戶
中間的照片截斷了畫面閱讀性，是不是能再強化彼此的連貫性呢？

設計師
中央的照片有些阻礙視線，得重新整頓排版，讓視線的運行能夠更流暢。

藉三角形圖案增添動態感

 OK1 清爽簡潔的版面也兼顧了動態感，很棒喔！文章也好讀多了。

 OK2 我藉三角形圖案增添版面動態，此外也試著增加留白處，並藉由照片的配置引導視線移動。

OK 1 清爽的設計

客戶
版面整齊有序又好讀，感覺能夠輕鬆讀完內文呢。

OK 2 極富動態感的排版

設計師
四散的三角形裝飾，以及分別配置在左右的照片，都增添了版面的動態感！

FONT		配色	
A P-OTF 秀英明朝 Pr6 M 人々の役に立つもの作りを。 Adobe Garamond Pro Regular ageing			CMYK 60 / 0 / 70 / 0 CMYK 0 / 0 / 0 / 100

極富動態感的清爽排版

黑白照片凸顯了企業色彩，完整度非常棒！極富動態感的簡約設計感覺也很棒。

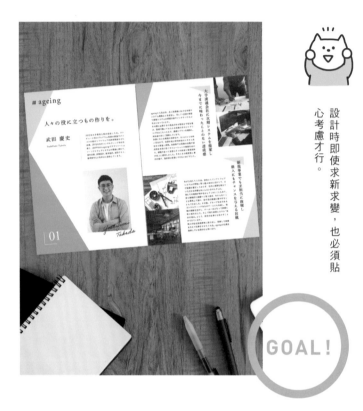

設計時即使求新求變，也必須貼心考慮才行。

GOAL!

〈交貨時的對話〉

> 黑白照片成功襯托了企業色彩，適當的留白也讓內文更好閱讀呢。

客戶

> 我原本搞錯了「玩心」的方向。日後設計時必須多學著從他人的角度來審視作品呢。

設計師

網路行銷公司的公司簡介
（社長的話）

STEP 1
發包

客戶
網路行銷公司

委託內容
製作小冊子中「社長的話」頁面，希望散發出賢明且值得信賴的氛圍。頁面中會刊載公司實績，而社長年齡約45歲，平常進公司都穿休閒西裝。

標語
把你的不滿告訴我。

客戶

〈發包時的對話〉

我們希望小冊子中「社長的話」頁面，要符合現代潮流，並且可以散發出積極與值得信賴的賢明形象。

客戶

設計師

原來如此。那麼這份設計必須在傳遞訊息之餘，表現出值得信賴的氛圍呢。

是的，就是這個方向。「社長的話」是這次小冊子再版的重點，所以再麻煩你了。

客戶

START!

如果能夠藉由賢明且值得信賴的介紹手冊，開發新的客戶族群就好了。

STEP 2 >> **草稿**

散發出賢明與值得信賴的氛圍

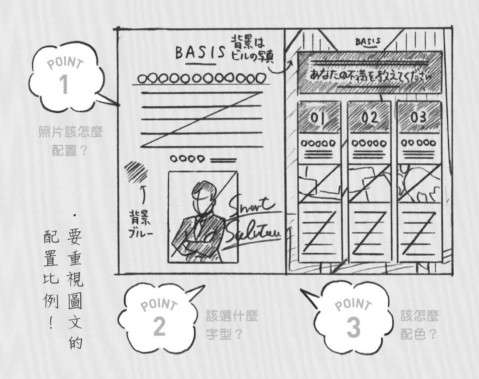

POINT 1

照片該怎麼配置？

・要重視圖文的配置比例！

POINT 2

該選什麼字型？

POINT 3

該怎麼配色？

討論筆記

・企業色彩是水藍色
・要配置社長的照片（40多歲）

需求關鍵字

・賢明　　・值得信賴
・積極

THINK...

要努力設計出能夠同時傳遞出公司業務內容與社長訊息的小冊子！

該怎麼辦？
怎麼辦？

\ POINT 1 /

該如何選擇主視覺照片？

選擇洋溢商務氣息的照片

使用有電腦或圖表的照片，有助於聯想公司的業務內容。

\ POINT 2 /

該選什麼字型？

あなたの不満教えてください。

あなたの不満教えてください。

あなたの不満教えてください。

選擇具商務氣息的字型

選擇字數多時仍易讀，且具備商務風格的字型。

\ POINT 3 /

該怎麼配色？

選擇賦予其賢明且
值得信賴感的配色

按照企業色彩決定整體配色。

以企業色彩為基調的排版

 NG1 右頁壓迫感很重⋯⋯此外服務項目的縱長排版看起來也怪怪的⋯⋯。

 NG2 這是大膽運用企業色彩的排版，卻使整體文字變得難以閱讀。此外或許是偏深水藍色所占範圍過大，才會產生壓迫感。

NG 1 搶眼的色塊造成壓迫感

客戶

不覺得左右頁失衡嗎？右頁的壓迫感好重喔⋯⋯。

 設計師

是因為配置滿版水藍色背景的關係嗎？再增加少許留白好了。

NG 2 文字不好閱讀的排版

客戶

縱長排版的服務項目看起來怪怪的，而且也不太好閱讀。

 設計師

看來平均配置3種服務項目的方法不好，我原以為縱長配置能夠與背景的高樓大廈相得益彰的⋯⋯。

放棄滿版的水藍色背景

 NG1 留白增加後是比較好閱讀了，但是有種雜亂的感覺。而且把社長放在文章下面也怪怪的……。

 NG2 問題！ 增加白色的範圍後，服務項目就好讀多了，但是必須再整理得清爽一點才行。

NG 1 增加留白 提升可讀性

客戶
留白增加看起來好讀多了，但是總覺得社長的鋒頭被蓋過去了，此外頭部有些裁切到看起來也怪怪的。

設計師
 增加留白讓眼睛輕鬆多了，但是在人物照片的配置上不夠貼心。

NG 2 整體看起來很雜亂

客戶
服務項目也好讀多了，但是整體畫面再清爽一點是不是更好呢？

設計師
 這裡可能不太適合用邊框切割資訊？此外背景也要清爽一點才行。

放大人物，縮小建築物

NG1 整體清爽多了是很棒，但是覺得還有點散亂，尤其是邊框的線條有點阻礙視線……。

OK1 解決！ 放棄將高樓大廈配置在背景後，畫面就清爽多了。再換成更具商務感的字型，讓畫面更加乾淨俐落。

NG
1 無意義的裝飾

客戶
整體好多了，但是為什麼要使用邊框呢？看起來很礙眼。

設計師
我覺得畫面要素有點發散，所以增加了邊框，沒想到卻失敗了，變成無意義的裝飾。

OK
1 人物放大後傳遞出更完整的訊息

客戶
整體畫面清爽多了！而且放大社長的照片，更有與社長本人對話的感覺。

設計師
放棄將高樓大廈的照片當成背景後，畫面就變得乾淨俐落。放大社長的照片，也有助於強調社長想傳遞的訊息。

縮小所有文字並變更裝飾

OK 1 畫面的主題感好多了！整體比例也變得很棒，一眼就能夠看見要傳遞的訊息。

OK 2 稍微縮小整體文字以增加留白，順利演繹出清爽且賢明形象了。

OK 1 縮小所有文字

客戶

整體均衡度變得非常棒！清爽的版面也有助於理解內容。

OK 2 恰到好處的線條裝飾

設計師

用偏細的線條裝飾，有助於凝聚畫面要素。此外標題搭配對話框，看起來比較特別，希望能藉此吸引人們的視線。

FONT

DINPro Light
SMART SOLUTION

ヒラギノ角ゴシック W5
あなたの不満を教えてください

配色

CMYK
100 / 0 / 20 / 0

CMYK
0 / 0 / 0 / 100

洋溢賢明氣息又值得信賴的設計

確實設計出看起來賢明又值得信任的小冊子了，真高興！

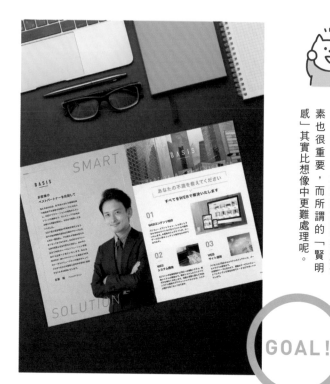

我原本強調的要素過多，所以效果不好。因此設計時試著縮減要素也很重要，而所謂的「賢明感」其實比想像中更難處理呢。

GOAL!

〈交貨時的對話〉

> 社長一定會喜歡這份小冊子！看起來聰明俐落，且確實表達出了公司的主張，顧客看了也會更信任我們呢。

客戶

設計師

> 因為希望顧客能夠仔細讀完所有頁面，所以必須將所有要素先分門別類，經過個別思考後再互相融合呢。

CASE 03 » 時尚產業職業學校的介紹

STEP 1
發包

客戶

客戶
時尚產業職業學校

委託內容
時尚產業職業學校的導覽手冊製作,首重說服力,希望讓學生們相信自己能夠成為專家。學生人數約500人,即將迎來創校30年。並有許許多多的學科。

標語
讓「興趣」茁壯吧

〈發包時的對話〉

我們想趁創校30週年更新學校導覽手冊。重點放在學習時尚知識的興奮感,還希望是具說服力的設計,讓學生相信自己畢業後能夠踏入業界。

客戶

原來如此。那麼以休閒的風格表現在學生活,您覺得如何呢?

設計師

這部分就交給你判斷了。總之,我希望是具備創造力的設計,以打動所有喜歡時尚的年輕人。

客戶

START!

希望能夠藉此招來真心想踏入時尚產業、充滿幹勁的學生。

STEP 2 » **草稿**

具備玩心的POP風設計

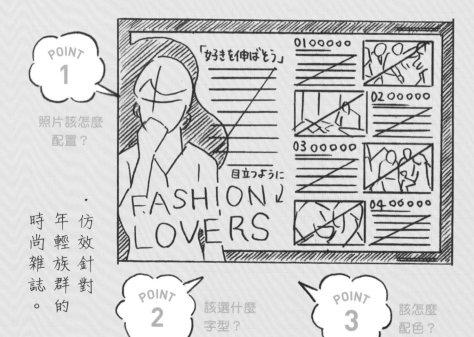

POINT **1**

照片該怎麼
配置？

・仿效針對
年輕族群的
時尚雜誌。

POINT **2**

該選什麼
字型？

POINT **3**

該怎麼
配色？

討論筆記

・副標是「Fashion Lovers」
・介紹各科系
・女學生居多
・有許多在業界活躍的校友

需求關鍵字

・玩心　　・帥氣
・期待感　・創造力
・歡樂　　・專業感

THINK…

採用休閒時尚的設計吧！

　時尚產業職業學校的介紹

\ POINT 1 /

該如何選擇主視覺照片？

該怎麼辦？
怎麼辦？
該怎麼辦？

選擇符合時尚產業形象的照片

照片中的人物年齡與學生差不多時，目標族群比較能夠帶入自己。這裡就針對有志踏入時尚產業的年輕人，找出他們似乎會喜歡的照片吧。

\ POINT 2 /

該選什麼字型？

「好き」を伸ばそう。

「好き」を伸ばそう。

「好き」を伸ばそう。

選擇POP風字型

選擇休閒中帶有歡樂的字型，表現出期待感的心情。

\ POINT 3 /

該怎麼配色？

找出具時尚感的POP風配色

使用鮮豔、兼具甜美與帥氣的色彩等令人印象深刻的配色。

帶有玩心的休閒設計

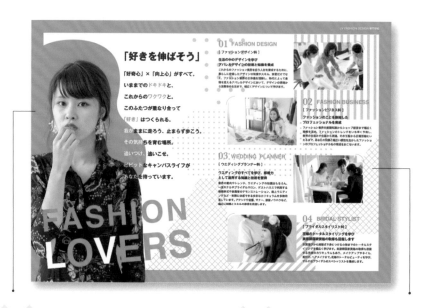

NG1
希望強調學習時尚的樂趣以及期待感,也希望刺激孩子們想念這間學校的想法。

NG2
我還以為玩心很足了,顯然還是不太夠。或許應採用更年輕的設計?

NG 1 沒有令人期待的感覺

客戶
確實是可愛的休閒感,但是缺乏了想學習時尚新知的期待感。

設計師
我用鮮艷的粉紅色與休閒風的裝飾營造出歡樂氣息,但是似乎做得不夠。

NG 2 吸睛度不足

客戶
嗯~覺得注意力都被色彩轉移了,希望能夠強調學校的魅力,讓人想進這間學校。

設計師
試著改變色調好了。或許可以加點能夠聯想到時尚的裝飾。

換成更熱鬧的風格

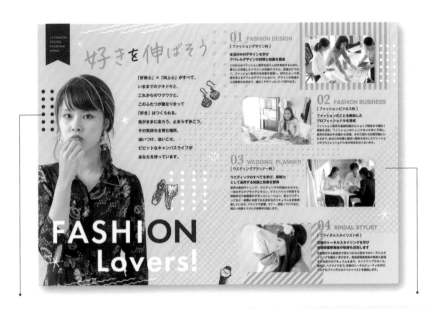

 NG1 整體形象看起來更年輕了，但是我希望可以再帥氣一點，讓人感受到這間學校能夠幫助自己成為最頂尖的專業人士。

NG2 問題！ 改用更年輕的風格似乎不妥。要表現出「頂尖感」的話，或許得成熟一點才行？

NG 1 不符合目標客群

客戶
太幼稚了吧？真心想踏入業界的孩子，精神年齡往往高於外表……請按照這類孩子去設計。

設計師
不能光憑年齡去判斷目標客群的需求。換個成熟一點的設計吧。

NG 2 風格不對

客戶
這麼說可能不好，但是你搞錯方向了，能否重新設計呢？

設計師
沒想到會搞到要改變整體設計。雖然換了顏色、加工了照片，但是我的想法似乎與客戶相左……

成熟風的設計

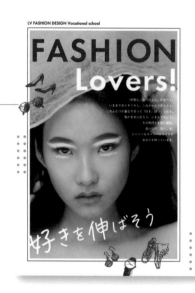

 OK1 這個風格就對了！散發出能夠踏入業界的氣氛！接著希望再特別一點，賦予其更多的創造力。

OK2 解決！ 總算找對方向了，那麼該怎麼讓設計更有特色且更有創造力呢？

OK 1 確實醞釀出氛圍

客戶
很棒耶！看起來似乎真的能夠踏入業界，眼神堅定的照片也表現出意志力呢。

設計師
藉由色彩與照片演繹出帥氣強韌的靈魂，並藉裸色營造出成熟感。

OK 2 重新設計後，果然找對方向

客戶
讓你費心了，就是這個感覺！接下來請增加點特別感與創造力吧。

設計師
我重新確認客戶的想法後，端出了全新的設計，這次似乎打動了客戶，太好了！

增加插圖並變更裝飾

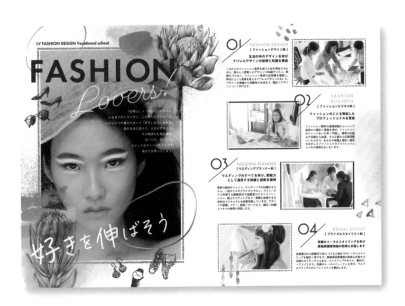

就是這樣！兼具美麗與帥氣，真的很棒！此外也充滿了創造力呢！

我將畫面當成畫布，增加了成熟風的插圖，藉此營造出客戶追求的創造力，看起來也特別多了！

OK 1 功勾勒出創造力

客戶
整體畫面都滿迎著創造力！成果比我想像中的還要好！

OK 2 藉裝飾增添特別感

設計師
每張照片都使用不同的邊框，詮釋出內在創造力躍出的效果，看起來就特別多了！

FONT

Futura PT Demi Demi
FASHION

Gautreaux Light
Lovers!

配色

	CMYK
	10 / 35 / 25 / 0
	CMYK
	35 / 45 / 80 / 0

優美又脫俗的設計

展現出加入這間學校就能夠成為頂尖專業人士的氛圍！總覺得能夠吸引許多有志向的學生呢！

最初的討論沒有好好地和客戶磨合想法呢⋯⋯之後可得討論得更詳細一點才行。

GOAL！

〈交貨時的對話〉

這份導覽手冊就像雜誌一樣，展現出符合學校形象的創造力！相信除了有意入學的學生以外，連在校生都會喜歡。

客戶

雖然重新設計很痛苦，但幸好還是完成了符合客戶期待的小冊子。如果能在一開始溝通時有更深入討論就好了。

設計師

CASE 04 » 醫院導覽小冊子

STEP 1 發包

客戶
綜合醫院

委託內容
要製作醫院的導覽手冊。因為是醫療機構，所以希望散發安心感與溫暖。這是地區性的大醫院，往來人數相當多。

標語
重視與地區的羈絆，朝向優質醫療水準邁進。

客戶

〈發包時的對話〉

> 我們是與整個地區密切相關的區域醫院，很重視與當地居民的羈絆，所以希望打造出富安心感與溫暖的導覽手冊。

客戶

設計師

> 所以設計時要讓人感受到人與人之間的羈絆，並且散發出溫馨氣息對吧？

> 溫馨感嗎？正是如此。再來因為我們是醫院，所以希望強調乾淨與信賴。

客戶

START!

希望居民能夠透過導覽手冊，了解醫院與地區之間的關係。

留意親切感與溫馨感

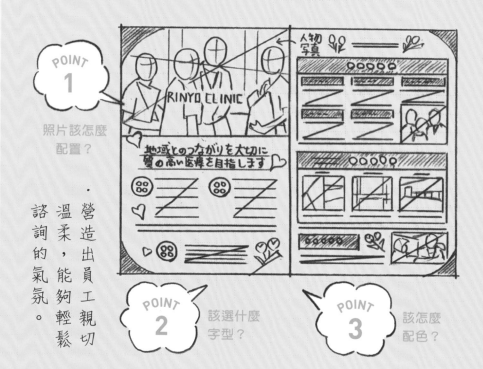

POINT 1 照片該怎麼配置？

POINT 2 該選什麼字型？

POINT 3 該怎麼配色？

・營造出員工親切溫柔，能夠輕鬆諮詢的氣氛。

討論筆記

・溫馨且值得信賴的醫院
・要配置科別與設施
・積極舉辦與居民交流的活動等
・醫院也很重視病患的感覺

需求關鍵字

・安心感　　・信賴
・溫暖　　　・親切
・乾淨　　　・溫馨

THINK…

**這本小冊子要藉由溫馨的設計，
讓人看了浮現親近感！**

該怎麼辦？
怎麼辦？

\ POINT 1 /

該如何選擇主視覺照片？

選擇能夠傳遞出醫院溫馨感的照片

既要表現出醫院的專業形象，又要讓人感受到溫馨感，就要選擇聚焦於人們的
照片比較易懂。此外人數偏多的照片，或許比較能表現出這樣的感覺。

\ POINT 2 /

該選什麼字型？

質の高い医療を目指します

質の高い医療を目指します

質の高い医療を目指します

選擇親切溫柔的字型
選擇圓潤感與溫柔氣息的字型。

\ POINT 3 /

該怎麼配色？

選擇讓人感受到貼心的配色
採用散發出溫暖的柔和配色。

親切溫馨的設計

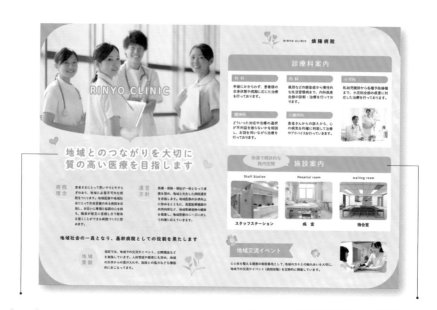

NG1
這個設計不差，但是不符合醫院的形象。我追求的是溫馨中帶有乾淨與值得信賴的氣氛……

NG2
問題！
這裡的「溫馨」似乎搞錯了，此外要加上乾淨與值得信賴的氛圍時，可能得換個顏色才行。

NG 1 「溫馨」的方向不對

客戶
粉紅色能夠讓人放鬆，但是感覺有點不對，不符合我們醫院的形象。

設計師
我想藉粉紅色營造溫柔感，再搭配親切的花卉與愛心裝飾，但是似乎搞錯方向了。

NG 2 沒有表現出我追求的形象

客戶
我期望的設計必須讓人感受到乾淨與值得信賴。

設計師
我首重溫馨感，但是少了乾淨氣息與值得信賴感還是不行的……感覺改個顏色效果會不錯。

醫院導覽小冊子

將主色系換成黃色

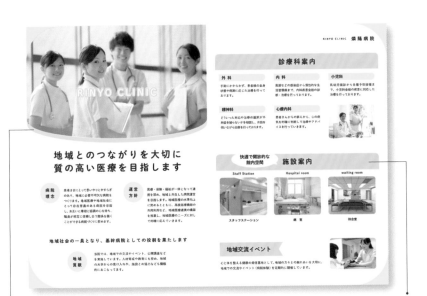

NG1
黃色散發出溫馨與安心感，同時營造出乾淨的形象，我覺得很棒。但是值得信賴的氣息好像偏弱，且黃色好像太過搶眼了。

OK1 解決！
看來黃色是可以的，那麼我該怎麼提升值得信賴的氛圍呢？此外黃色的確搶眼，稍微減少一些用量好了。

NG 1 值得信賴感不足

客戶
感覺不錯，但是希望再增添少許的值得信賴感。

設計師
或許太偏向POP風了嗎？換個看起來更正經的字型好了。

OK 1 換色後整體形象大變

客戶
黃色很棒耶！在無損溫暖氣息的前提下，交織出乾淨的視覺效果。但是黃色是否太過搶眼了？

設計師
換成黃色似乎是正確的，但得再稍微縮減面積或許會比較好。

醫院導覽小冊子

全部換成明朝體，並減少黃色面積

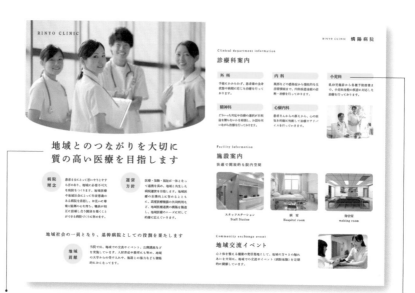

NG1 整體形象變得很棒，溫馨中也散發出值得信賴的氣質，但是有點缺乏層次感。

OK1 我原以為明朝體看起來會太過死板，但是搭配簡約設計似乎沒問題。而且也確實表現出乾淨的氣息了！

NG
1
缺乏層次感，看起來單調

客戶

整體已經很不錯了，但是還是覺得少了點什麼……再加點層次感吧？

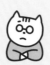

設計師

確實太過平淡了，再加點裝飾吧。

OK
1
換個字型後，信賴感大增

客戶

換成明朝體後，散發出更正經的氛圍，如此一來看起來就更值得信賴了。

設計師

變更字型後，就在無損溫馨感的前提下，成功打造出信賴感了！

醫院導覽小冊子

增加邊框、線條與漸層

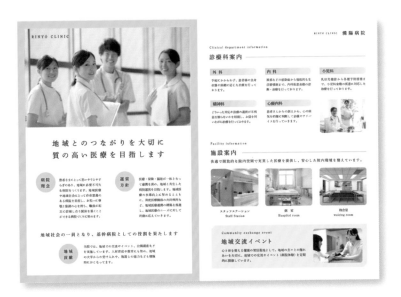

 OK1 不同黃色所交織出的層次感，相當協調又井然有序，展現出恰到好處的氣氛，資訊也相當易懂。

 OK2 藉由黃色的色塊與線條增添畫面層次感，消弭了單調的形象。

OK 1 多了層次感，整體畫面也相當有序

客戶
左邊的黃色粗框很棒！讓人能夠專注於醫院想傳遞的訊息，整體感編配得非常好。

OK 2 資訊整理得更易懂

設計師
用線修飾標題處的留白，在清楚區分資訊之餘，也消除畫面的鬆散感。

FONT　A P-OTF 秀英明朝 Pr6 M
地域とのつながりを大切に

配色　CMYK
0 / 7 / 85 / 0

乾淨溫馨且令人信賴的設計

這次讓我理解到所謂的「溫馨」五花八門，此外就算行業相同，大家的風格也不盡相同。

這份手冊傳遞出安心與值得信賴的氛圍，我很喜歡。

GOAL!

〈交貨時的對話〉

> 這份散發出安心與信賴感的溫暖設計，確實傳遞出了醫院的理念。

客戶

> 客戶一直強調的項目，未必是非表現出來不可的要素，設計時必須學會正確解讀客戶的真實需求才行。

設計師

CASE 01 » 檸檬點心的包裝

STEP 1 發包

客戶

客戶
點心製造商

委託內容
希望是讓人一眼看出是檸檬的設計，並要搭配爽朗的POP風配色，以及季節限定的特別感。這是很受女性歡迎的餅乾製造商。

商品名稱
Lemon Cookie

〈發包時的對話〉

這次要設計的是檸檬餅乾的包裝，希望一眼就可以看出檸檬，並要搭配爽朗的POP風色彩。

客戶

使用占滿整個包裝的檸檬圖案，就能夠輕易看出是檸檬餅乾了吧。

設計師

嗯，再來希望擁有季節限定的特別感，最好還具備符合女性喜好的流行氣息。

客戶

START!

希望能夠藉由包裝優美的點心，為每位女性的放鬆時光增添更多樂趣。

STEP 2 》 草稿

要確實表現出檸檬感

POINT 1
照片該怎麼配置？

POINT 2
該選什麼字型？

POINT 3
該怎麼配色？

直接配置大範圍的檸檬！

レモンのイラスト

Lemon Cookie

[上面]

ストライプ

[側面]

討論筆記
・卯起來強調檸檬
・季節感與特別感
・盒子為六邊形

需求關鍵字
・檸檬　　・符合女性喜好的設計
・爽朗　　・特別感
・POP　　・流行感

THINK...

打造出流行且令人垂涎三尺的檸檬包裝吧！

該怎麼辦？
怎麼辦？

\ POINT 1 /

該如何選擇主視覺照片？

多方蒐集各種檸檬圖案吧！

什麼樣的圖案擁有濃厚的檸檬感呢？這裡不要只看照片或插圖，也要仔細觀察飾品與料理等廣泛領域所使用的檸檬。

\ POINT 2 /

該選什麼字型？

Lemon Cookie

Lemon Cookie

Lemon Cookie

選擇散發特別感的字型

從優雅的襯線體中，選擇符合商品名稱質感的字型吧。

\ POINT 3 /

該怎麼配色？

找出具檸檬感的配色

以檸檬色彩為主，找出最具美味感的配色。

大版面檸檬的設計

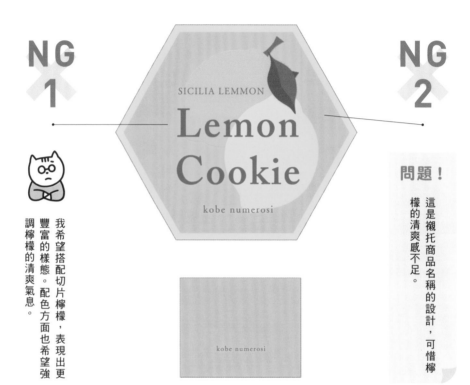

NG 1

NG 2

SICILIA LEMMON

Lemon Cookie

kobe numerosi

kobe numerosi

我希望搭配切片檸檬，表現出更豐富的樣態。配色方面也希望強調檸檬的清爽氣息。

問題！

這是襯托商品名稱的設計，可惜檸檬的清爽感不足。

NG 1 太過平凡的設計

客戶
這個檸檬圖案太普通了，能否搭配切片等各式檸檬，表現出更豐富的樣態呢？

設計師
我原本想說這樣很易懂，但是可能太過直白了。

NG 2 不夠清爽

客戶
這個配色看起來很熱，希望能夠更清爽一點。

設計師
我過度重視「檸檬感」，結果忘記連清爽感一起考慮進去，顏色改得淡一點吧。

配置四散的各種檸檬，並且調整用色

NG
1

OK
1

SICILIA LEMMON

Lemon Cookie

kobe numerosi

kobe numerosi

有許多不同形狀的檸檬，看起來可愛多了，配色也很棒。但是希望檸檬可以再顯眼一點，才能夠符合商品名稱的感覺……

解決！

配置不同形狀的檸檬後，不僅增添了躍動感，看起來也可愛多了。

NG
1 圖案不夠顯眼

客戶
遠看會不知道是檸檬吧？商品名稱也太過突兀，希望換個更適合的字型。

設計師
為了擺放大量檸檬，結果把圖縮得太小了，再稍微放大一點吧。

OK
1 配置了切片等
各種形狀的檸檬

客戶
檸檬數量變多看起來好可愛，變淡的顏色看起來也好多了。

設計師
透過形狀多變的檸檬營造出動態感了！此外換成粉嫩色系，看起來更加清爽可愛了。

STEP 5 》 三校

放大檸檬的尺寸，並變更字型

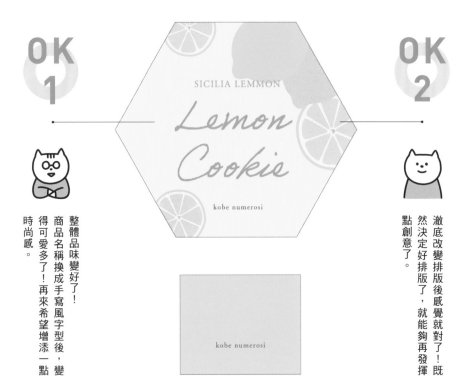

整體品味變好了！
商品名稱換成手寫風字型後，變
得可愛多了！再來希望增添一點
時尚感。

徹底改變排版後感覺就對了！既
然決定好排版了，就能夠再發揮
點創意了。

OK 1　變更商品名稱的字型

客戶

好棒喔！手寫風文字增添
了時尚可愛的氛圍！感覺
會很受女性歡迎。

設計師

換成手寫風字型後，就增
添了時尚感！整個感覺很
不錯。

OK 2　檸檬配置大成功！

客戶

不僅商品名稱變亮眼，也
確實營造出了檸檬感！真
棒！真棒！

設計師

放大檸檬的尺寸後，再將
形狀縮減成兩種。接著對
留白多下點工夫，整頓了
畫面的比例。

變更色彩並增加裝飾

時尚感一口氣大增！光是將商品名稱斜向配置，就產生了很棒的躍動感！色彩與裝飾也相得益彰呢！

為了提升時尚氣息，我使用了較沉穩的背景色，再將商品名稱換成清爽的藍色，讓包裝看起來更不同凡響！

OK 1 變更了背景與文字顏色

客戶

偏灰的背景色看起來成熟多了！藍色文字則強調了清爽氣息！

OK 2 增加裝飾，妝點氛圍

設計師

增加緞帶裝飾，看起來就像禮物一樣。散發自然感的圓點，則演繹出進一步的時尚氣息。

FONT	Adobe Handwriting Ernie *Lemon Cookie* FOT-筑紫Aオールド明朝 Pr6 R SICILIA LEMMON

配色		CMYK 70 / 0 / 20 / 0
		CMYK 10 / 7 / 20 / 0

時尚清爽的設計

偏沉穩的色調讓包裝更顯特別，而且絲毫無損清爽感，真的很棒。

變更用色並稍微調整文字後，就順利營造出季節感了。所謂的設計真是千變萬化啊。

GOAL！

〈交貨時的對話〉

成功打造出符合季節感的清爽時尚包裝了！我很期待發售日的到來呢。

客戶

我在配色上稍微冒險了一下，幸好成功了。配色能夠左右形象與傳遞的訊息，實在是門深奧的學問呢。

設計師

檸檬點心的包裝

CASE 02 » 日本酒的包裝

STEP 1
發包

客戶

客戶
酒廠

委託內容
日本酒的標籤製作。希望採用年輕人也喜歡的簡約帥氣設計,色彩則希望使用成熟的金色。這是一間在年輕人討論度高且很有人氣的酒廠。

商品名稱
零之金

〈發包時的對話〉

我們酒廠近來也滿受年輕人歡迎的,所以想趁勝追擊,將日本酒推廣至年輕客群中。因此這次要打造出會吸引年輕人的日本酒包裝。

客戶

設計師

既然如此,打造出明朗的氛圍,或許比較能夠打動年輕人呢。

那麼就這麼做吧。此外希望盡量採用簡約可愛的設計。

客戶

START!

這是我們酒廠最具代表性的日本酒,如果能夠吸引許多年輕人就好了。

STEP 2 ≫ 草稿

藉液體感表現出日式傳統

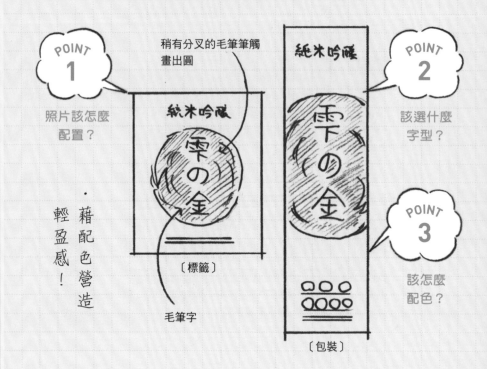

POINT **1**

照片該怎麼配置？

稍有分叉的毛筆筆觸畫出圓

純米吟釀

統米吟釀

雫の金

〔標籤〕

毛筆字

・藉配色營造輕盈感！

純米吟釀

雫の金

〔包裝〕

POINT **2**

該選什麼字型？

POINT **3**

該怎麼配色？

討論筆記

· 標示純米吟釀
· 列出廠商地址

需求關鍵字

· 簡約　　　· 吸引年輕人的設計
· 帥氣　　　· 休閒

THINK...

要設計出符合年輕人喜好，簡約又帥氣的包裝跟標籤才行！

該怎麼辦？
怎麼辦？
怎麼辦？

\ POINT 1 /

該怎麼選擇主要圖案？

什麼樣的圖案會讓人聯想到酒呢？

試著從日本酒出發，盡情發揮想像力吧。這時多方探索材料、製程、器皿與色
香味等各種要素，找出符合年輕人喜好的圖案。

\ POINT 2 /

該選什麼字型？

雫の金

雫の金

雫の金

找出符合日本酒形象的
字型

選擇毛筆字等符合日本酒形象的
字型。

\ POINT 3 /

該怎麼配色？

符合年輕人喜好與
商品名稱的配色

連同商品名稱的用色一起思考整
體配色。

為商品名稱選擇金色的裝飾

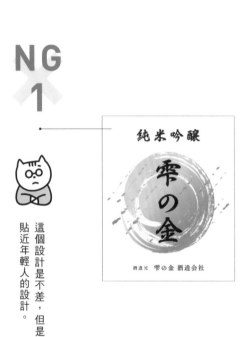

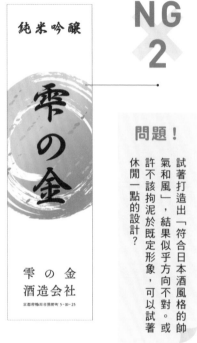

NG 1

這個設計是不差，但是希望是更貼近年輕人的設計。

NG 2

問題！

試著打造出「符合日本酒風格的帥氣和風」，結果似乎方向不對。或許不該拘泥於既定形象，可以試著休閒一點的設計？

NG 1 設計不符目標客群

客戶
雖說必須符合日本酒，但是這次的目標客群是年輕人，所以希望更貼近年輕人的喜好。

設計師
確實對年輕人來說，這可能不是討喜的設計。

NG 2 太過平凡

客戶
希望能夠先跳脫傳統的日本酒風格，請盡情發揮創意吧。

設計師
看起來就像一般日本酒呢！試著增加休閒感吧。

改用水滴圖案並活用留白

OK 1

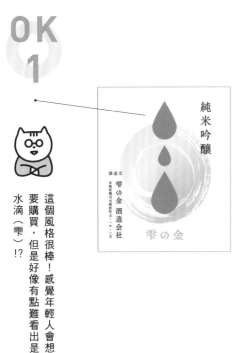

這個風格很棒！感覺年輕人會想要購買，但是好像有點難看出是水滴（雫）!?

OK 2

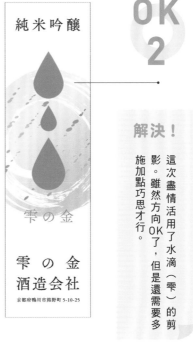

解決！

這次盡情活用了水滴（雫）的剪影。雖然方向OK了，但是還需要多施加點巧思才行。

OK 1 展現由來的圖案

客戶
我很欣賞這個為冠上公司名稱的商品，選擇水滴（雫）圖案的想法。

設計師
我試著以水滴（雫）剪影為主下去做設計，符合公司名稱的形象讓客戶很滿意呢！

OK 2 大幅變更設計

客戶
感覺是年輕人會願意購買的休閒感呢！但是圖案能設計得更像水滴（雫）嗎？

設計師
看來我找對方向了！那麼就增加少許躍動感吧。

商品名稱改成英文字，打造出有水滴的酒箱

OK 1

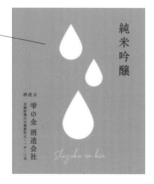

純米吟釀

雫 の 金 酒造会社

京都府鴨川市鶴野町九-一..

Shizuku no kin

水滴配置得真棒！整體畫面都動起來了。商品名稱改成手寫風字型，也增添了親切感呢。

OK 2

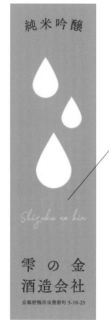

純米吟醸

Shizuku no kin

雫 の 金
酒造会社

京都府鴨川市熊野町 5-10-25

整體畫面都呈現了動態感。此外，光是商品名稱改成英文，並搭配手寫風字型，看起來就極富現代感了。

OK 1 調整水滴的配置

客戶
水滴的位置錯開，就產生了動態感！酒箱似的底色，則散發出手工氣息與環保氛圍，非常符合潮流。

設計師
我藉由位置的調動增添了水滴的真實感，同時也讓整體畫面動了起來。

OK 2 商品名稱改成英文字

客戶
這裡用英文字標出商品名稱，現代感十足！字型也挑得很棒。

設計師
因為有標示公司名稱「雫之金」，所以商品名稱改成手寫風的英文字，看起來就時尚多了！

強化水滴與商品名稱的動態感

整個畫面的動態感都很棒呢！藍色水滴則成了視覺焦點，似乎能夠與其他商品做出明確區隔。

藉由半透明的藍色水滴，勾勒出動態感與層次感的話，就算只是單純的剪影，也能夠成為很棒的視覺焦點。

OK 1 賦予水滴與商品名稱動感

客戶

藍色的水滴成了很棒的視覺焦點！比盒子還寬的英文名稱，感覺也很不錯！

OK 2 具現代感的裝飾

設計師

增加裝飾後，有效凝聚了整體要素。英文字也成功修飾出了現代感！

FONT

Signatura Monoline Script Regular
Shizuku no kin

FOT-筑紫Cオールド明朝 Pr6 R
雫の金 酒造会社

配色

	CMYK 20 / 30 / 60 / 0
	CMYK 60 / 0 / 20 / 0

年輕人也會感興趣的設計！

我很開心你設計出了年輕人似乎會喜歡的包裝！希望能夠送到許多人的手中，謝謝你！

乍看不像日本酒，但是反而能夠與其他商品做出區隔。幸好有試著跳脫「日本酒＝和風」的刻版印象！

〈交貨時的對話〉

> 完成了與眾不同的設計耶！我很喜歡這乍看之下不像日本酒的特點，相信一定會受到許多年輕人的喜愛。

客戶

> 雖然符合既定印象的設計也很好，但是仍必須發揮靈活的創意才行。這次能夠挑戰了新領域真是太棒了！

設計師

CASE 03 » 花茶的包裝

STEP 1
發包

客戶
製造、銷售花茶的公司

委託內容
花茶的包裝設計，希望採用成熟華麗的風格。這是對包裝非常講究的人氣花茶專賣店，很多人會買來送禮。

商品名稱
garnir

客戶

〈發包時的對話〉

這次希望設計出讓成熟女性看到就想購買的包裝，所以追求具現代感的奢華風格，最好能夠讓人想要收藏。

客戶

那麼我就運用裝飾，打造出具花茶氣息，又符合女性喜好的設計吧。

設計師

先照這個方向進行吧。我們所有商品都很講究包裝，所以很期待能夠拿到高品質的設計喔！

客戶

START!

希望設計出大家都喜歡買來送禮的完美包裝。

成熟奢華的設計

POINT 1

照片該怎麼配置？

· 要營造出讓人不禁想買的誘人設計。

綠色

〔側面〕

配置裝飾

〔正面〕

粉紅

POINT 2

該選什麼字型？

POINT 3

該怎麼配色？

討論筆記

· 有蘋果茶與綠茶兩種
· 側面標有沖泡法
· 沖泡法是英文

需求關鍵字

· 成熟　　· 現代感
· 奢華　　· 成熟女性

THINK...

壓、壓力好大喔……我會努力設計出讓人想買來送禮的華麗優美包裝！

該怎麼辦？
怎麼辦？

\ POINT 1 /

該如何選擇主視覺照片？

思考何謂奢華裝飾

思考具奢華感又符合花茶形象的都是哪些圖案。

\ POINT 2 /

該選什麼字型？

選擇優雅中帶有少女感的字型

選擇符合成熟女性形象，優雅又惹人憐愛的字型。

\ POINT 3 /

該怎麼配色？

選色時要考量到日後增加商品陣容時的需求

選擇看起來奢華卻又不會過於搶眼的配色。

用金色邊框裝飾

NG 1

NG 2

很有紅茶包裝的氛圍，但是和我追求的「奢華」不太一樣，希望更簡潔有力一點。

問題！

使用了能夠醞釀出高級感的圖案，卻不是客戶喜歡的路線……「簡約奢華」到底是什麼感覺呢？

NG 1　不符合期望風格

客戶
嗯～是很有紅茶的感覺啦，但總覺得不太對勁。相較於高級感，我更追求奢華感。

設計師
我用哥德風的裝飾打造出高級感，不過簡單一點可能會更好。

NG 2　不符合目標客群的喜好

客戶
希望是更符合成熟女性喜好的簡約奢華風。

設計師
這樣啊！看來我沒有想清楚目標客群的需求，得再針對這部分仔細想想看才行。

改成以植物圖案為主軸

NG 1

沉穩的插圖看起來成熟又高級，我覺得很棒！但是邊框與裝飾線是否太過時了呢？

OK 1

解決！

用植物插圖象徵花茶果然是正確的！此外一眼就看得懂風格的部分也很棒！

NG 1　裝飾不夠精緻

客戶
還殘留少許哥德氛圍呢！邊框與線條換掉會不會比較好？

設計師
我還沒完全拋開自己內心追求的高級感呢，看來必須再強化現代感才行。

OK 1　用插圖提升形象

客戶
這個插圖真棒！散發出目標客群會喜歡的奢華氣息，也很有花茶的風格。

設計師
我按照花茶的形象，在設計中配置了植物插圖，看來客戶很滿意呢。

變更商品名稱的字型與裝飾

NG
1
❌

NG
2
❌

看起來成熟又時尚呢！但是希望再多一點變化，此外乍看之下好像會分不清楚種類的差異……

依花卉圖案調整商品名稱的字型與裝飾，使設計看起來更加成熟，但是確實看不出兩者的種類差異……

NG
1
看不出商品的
種類差異

客戶
這個包裝擺在架上的話，看起來就像同一種商品吧？希望能夠一眼就看出種類差異。

設計師

我忘記顧及擺在架上的視覺效果了，設計時也得避免客人買錯才行……

NG
2
標籤的配置
缺乏巧思

客戶
換掉裝飾與字型後，整體氛圍更棒了，但是希望再多發揮點創意。

設計師

將標籤配置在中央的作法缺乏新意，換個位置試試看吧。

下調標籤位置，變更背景色彩

OK 1

OK 2

光是調整標籤位置，看起來就成熟多了！此外也能夠透過顏色差異，一眼辨識出種類的不同呢。

我在插圖上配置淡淡一層符合商品種類的色彩，讓商品種類更易分辨。再將標籤位置挪到下面，還能夠進一步襯托花卉插圖。

OK 1 **調整過的標籤位置**

客戶

將標籤往下挪動，整體氛圍就不一樣了，比上個版本更加成熟。

OK 2 **覆蓋整個背景的形象色**

設計師

疊上淡淡一層形象色之後，無論從哪個方向看過去，都不怕搞錯種類。

FONT	Audrey Regular garnir Gidole Regular GREENE TEA

配色		CMYK 15 / 0 / 35 / 10
		CMYK 0 / 25 / 15 / 0

成熟奢華的設計

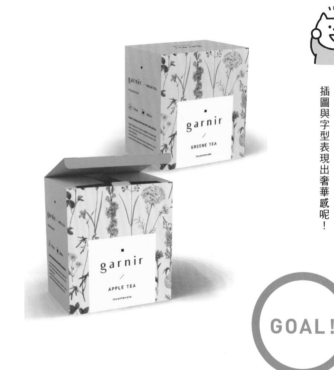

我很喜歡這個兼具簡約奢華與現代感的設計，光是擺著就很有感覺！拿去送禮時，收禮的人肯定會很開心！

就算少了裝飾，也能夠透過花卉插圖與字型表現出奢華感呢！

GOAL !

〈交貨時的對話〉

> 這種簡約奢華的設計，肯定會刺激成熟女性的購買慾！而且還會令人想要收藏全系列呢！

客戶

> 我原本認為裝飾是奢華的必備條件，但是其實還有很多表現手法。此外設計時也不能只注重表面，必須考量到陳列在店內時的視覺效果才行。

設計師

花茶的包裝

CASE
04 » 口紅的包裝

STEP 1
發包

客戶
化妝品製造商

委託內容
製作口紅的包裝，希望是10～20多歲女孩會喜歡的可愛設計。這是開架美妝品牌，在15～25歲女性之間很受歡迎。

商品名稱
Fuwaii

客戶

〈 發包時的對話 〉

這次要設計的是口紅包裝，希望能夠打動開始愛美的女孩們，所以希望設計得可愛一點。

客戶

吸引少女的可愛設計是嗎？請問設定在什麼年齡層呢？

設計師

目標客群是15～25歲的女孩，希望是年輕女孩會覺得可愛的設計。

客戶

START!

希望能夠打造出讓年輕女孩們都心動的可愛包裝設計。

STEP 2 » 草稿

藉色彩與裝飾交織出可愛風情

照片該怎麼
配置？

· 大量使用女孩們
· 會喜歡的花紋！

LOGO是
白色

〔側面〕　　〔正面〕

配置花紋

該選什麼
字型？

該怎麼
配色？

討論筆記

· 要配置Super Glow字樣
· 商品名稱可以稍微變形

需求關鍵字

· 可愛　　· 簡約
· 少女風

THINK....

「可愛」其實很難設計呢～必須仔細確認
客戶追求的是什麼樣的可愛才行。

\ POINT 1 /

該怎麼選擇主要圖案？

該怎麼辦？
怎麼辦？
怎麼辦？

找出POP風的可愛圖案

思考哪類的可愛圖案會符合女孩們的喜好。

\ POINT 2 /

該選什麼字型？

Fuwaii

Fuwaii

選擇魔法咒文般的字型

選擇帶有動態感的可愛字型吧。

\ POINT 3 /

該怎麼配色？

找出女孩會覺得可愛的色彩

選擇可愛卻又帶有魅惑形象的配色吧。

STEP 3 ≫ **初校**

藉可愛的配色打造出POP風設計

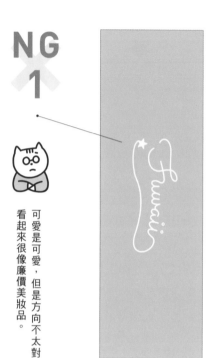

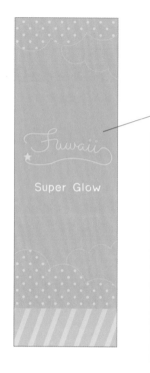

可愛是可愛，但是方向不太對，看起來很像廉價美妝品。

問題！

鬆軟的雲朵與圓點圖案，確實甜美過頭了！

NG **1** 產生了廉價感

客戶
雖然是開架美妝，但是並非主打廉價，所以請避免讓人覺得是便宜貨的設計。

設計師
我沒想過包裝帶來的價值感，看來POP風格確實過重了……。

NG **2** 「可愛」的方向不對

客戶
確實是很可愛，但是和我要的不一樣，希望再稍微提高年齡層。

設計師
這是青春期少女會喜歡的「夢幻可愛」，但是似乎不符合客戶的期望與品味。

換成更偏向成年人的設計

NG
1

OK
1

Fuwaii

Super Glow

我要求的可愛感是這類的沒錯！雖然路線對了，但是看起來有些過時，希望賦予更多的現代感。

解決！

看來客戶想要的是「簡約可愛」，所謂的「可愛」五花八門，設計難度很高呢。

NG
1 　裝飾太落伍

客戶
用重複LOGO打造的花紋，看起來很過時，希望增加一點現代感。

設計師
花押字（モノグラム）已經落伍了嗎？我有點感到驚訝。

OK
1 　重新思考了目標客群

客戶
沒錯沒錯，就是這種感覺！看起來是目標客群會喜歡的氛圍。

設計師
我這次特別留意了目標客群是15～25歲的女孩，結果成功打造出簡約的可愛感！

變更商品名稱的字型與裝飾

OK 1

漸層很有現代感，不錯！搭配外文看起來就更時尚了，再來希望可以特別一點。

OK 2

改成漸層效果後，再加上裝飾用的外文，就充滿了現代的氛圍。再加上少許顏色打造視覺焦點的話，或許會更加有型……

OK 1 充滿現代感的漸層

客戶
漸層帶來了立體感，而色差偏低的漸層，也很符合現代的流行！

設計師
彷彿淺淺陰影般的漸層，成功演繹出了現代感！

OK 2 妝點用的外文

客戶
搭配外文後，時尚感就扶搖直上～

設計師
外文也是很常用的設計要素之一，但是儘管是裝飾用，仍必須留意內容才行。

STEP 6 ≫ 定稿

STEP 6 ≫ **定稿**

全面調整商品名稱、色調與設計

OK 1

種有型的設計！

由兩個粉嫩色組成的漸層效果極富現代感，真是時尚！我喜歡這

OK 2

Fu wa ii

Super Glow

fu

Alice se sentó junto a su hermana en la orilla del río y estaba muy aburrida porque no tenía nada que hacer. Traté de mirar el libro que mi hermana está leyendo una o dos veces, pero no hay imagen ni conversación.

品名稱都簡化果然是正確的！

換成粉紅色與藍色組成的漸層後，看起來就更有型！此外連商

OK 1 雙色漸層超有型

客戶

現在年輕女孩稱雙色漸層為「bi-color」，會用在美甲上！這種潮流感很棒！

OK 2 不必增加裝飾也能鎖住目光

設計師

商品名稱後方配置色彩相反的漸層色塊，在維持簡約視覺效果之餘，也能達到吸睛的效果。

FONT

Century Gothic Pro Regular
Fu wa ii

A P-OTF A1ゴシック Std M
Super Glow

配色

	CMYK
	0 / 40 / 0 / 0
	40 / 0 / 3 / 0

為開始追求成熟的女孩們所獻上的設計

雙色漸層的設計很可愛也很到位！感覺會很吸引15～25歲的女孩們。

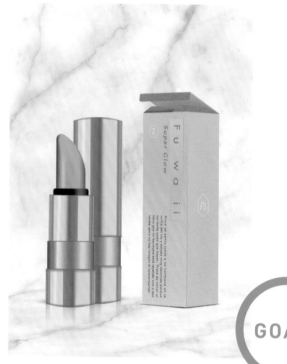

GOAL!

所謂的「可愛」包括很廣泛的風格，處理難度很高。所以不能直接將POP風的設計與可愛畫上等號解釋。

〈交貨時的對話〉

> 順利打造出符合我想像的可愛包裝，真是太高興了！我肯定這就是現今女孩們喜歡的可愛設計！

客戶

設計師

> 「可愛」其實是個變化相當劇烈的詞彙，所以一開始就要慢慢釐清這種曖昧的形象，並且與客戶仔細溝通清楚才行。

國家圖書館出版品預行編目資料

提案溝通學：5 大設計溝通法＋31 個設計提案過程，
第一次提案就抓住客戶需求！/ingectar-e 著；黃筱
涵譯 . -- 臺北市：三采文化股份有限公司, 2022.05
　　面；　公分 . -- (創意家；42)
　　譯自：どうする？デザイン：クライアントとのやり
とりでよくわかる！デザインの決め方、伝え方
　　ISBN 978-957-658-771-9(平裝)

1.CST: 商業美術 2.CST: 平面設計
964　　　　　　　　　　　　　　111001530

suncolor
三采文化集團

創意家 42

提案溝通學

5 大設計溝通法＋31 個設計提案過程，第一次提案就抓住客戶需求！

作者｜ingectar-e　　插畫｜田村 和泉　　譯者｜黃筱涵

編輯一部 總編輯｜郭玫禎　　主編｜鄭雅芳　　美術主編｜藍秀婷　　封面設計｜李蕙雲　　內頁排版｜郭麗瑜

發行人｜張輝明　　總編輯長｜曾雅青　　發行所｜三采文化股份有限公司
地址｜台北市內湖區瑞光路 513 巷 33 號 8 樓
傳訊｜ TEL:8797-1234　FAX:8797-1688　　網址｜www.suncolor.com.tw
郵政劃撥｜帳號：14319060　　戶名：三采文化股份有限公司
本版發行｜ 2022 年 5 月 13 日　定價｜ NT$450

どうする？デザイン
(Dousuru? Design: 6101-3)
© 2021 ingectar-e
Original Japanese edition published by SHOEISHA Co.,Ltd.
Traditional Chinese Character translation rights arranged with SHOEISHA Co.,Ltd. through JAPAN UNI AGENCY, INC.
Traditional Chinese Character translation copyright © 2022 by SUN COLOR CULTURE CO., LTD.